古典&世界民謠的烏克麗麗
Ukulele Meets Classical & Folk

烏克經典

Cindy Ukulele

葉馨婷 |編著|

U0085868

We Love Ukulele

〔詞曲〕葉馨婷 Cindy Yeh

MP3/CD **01**

♩=130

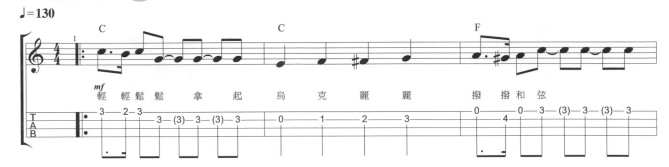

mf
輕 輕 鬆 鬆 拿 起 烏 克 麗 麗 撥 撥 和 弦

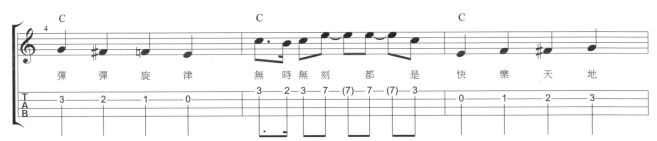

彈 彈 旋 律 無 時 無 刻 都 是 快 樂 天 地

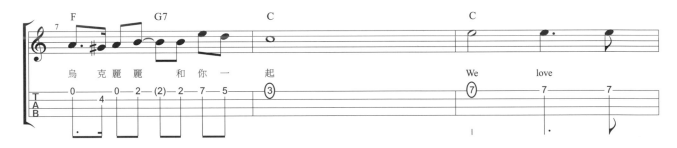

烏 克 麗 麗 和 你 一 起　　We love

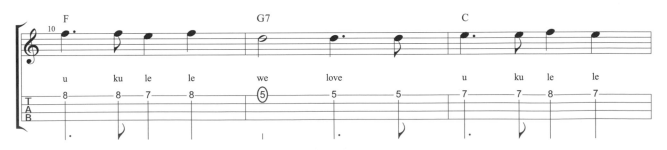

u ku le le we love u ku le le

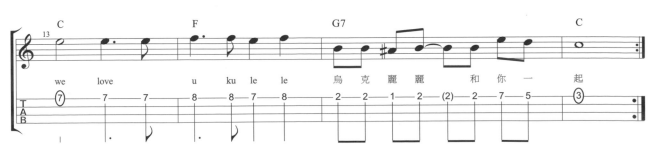

we love u ku le le 烏 克 麗 麗 和 你 一 起

• **備註** 本曲譜之彈奏示範影片為彈唱示範版本，MP3/CD 樂曲為本曲獨奏版本，譜面上的為單音版本。

2

烏克經典
{古典 & 世界民謠的烏克麗麗}

 Cindy 老師說說話

Aloha! 感謝因烏克麗麗和正在閱讀這本樂譜的你結緣。我是一個專職的烏克麗麗教師，生活的每一天，都和許多不同年齡層的人分享著這個樂器。

烏克麗麗的有趣在於不一定要先懂繁複的樂理都可輕鬆上手，因而在世界各地廣受喜愛。烏克麗麗起源自葡萄牙的傳統樂器 Cavaquinho，小巧的琴身搭配上尼龍弦後在夏威夷發光更流傳到世界各地，迄今是最能代表夏威夷的一種樂器。烏克麗麗清亮愉快的聲音，帶給人陽光活潑的感覺，提供了忙碌的現代人需要被療癒的心靈美好的養分。

一般學習烏克麗麗多從單音 Do Re Mi 入門，之後學習簡單的和弦後開始練習自彈自唱。許多朋友們從一開始的初階彈唱，逐漸想嘗試不同於彈唱曲的可能性，這時會建議朋友們可以開始嘗試演奏曲。用烏克麗麗演奏時，一種自我完成樂章的成就感非常迷人，學習者並不一定要會看五線譜，可藉由看烏克麗麗四線譜亦可彈出許多耳熟能詳的世界名曲，這對各個年齡層沒有深厚音樂基礎的人是非常大的鼓舞，因為任何樂句經由自己的手彈出的感覺是無可取代的成就感，因此我才有了出版這本演奏練習曲譜的想法，希望大家可以循序漸進，在持續的練習累積中，感受到自己的進步，並體會到彈奏烏克麗麗的喜悅和成就感！

筆者建議每首曲子都從第一部主旋律開始熟悉，大家依照自己目前程度開始練習，再慢慢的持續前進到獨奏，甚至找同好玩一部加二部合奏，都會非常愉快！

特別感謝指彈吉他大師董運昌老師的寶貴經驗提點和典絃出版社簡彙杰老師的倚重，讓我能順利將出版本書的想法實踐。期待本曲譜的分享，能陪伴著大家在每天的自我挑戰中，變成更棒的自己！

任何時刻都是開始的起點，只要開始，永不嫌遲！

葉 馨婷
Cindy Ukulele

作者簡介 葉 馨婷 Cindy

◆ Cindy Ukulele 烏克麗麗教師　　◆ 成立 CAR 親子烏克麗麗樂團

專職烏克麗麗教師，目前擔任多家五百大企業及上市公司烏克麗麗社團專任講師、國小烏克麗麗社團指導老師、公益志工團體 / 私人教學機構烏克麗麗課程講師、小班制進階教學。

教學理念與方式／
烏克麗麗是傳遞快樂的樂器，教學過程生動活潑強調「享受音樂，專注練習，自信發表」。課程安排由淺入深的，藉由老師示範→同學團體練習，與老師個別指導→同學表演，讓同學輕鬆嘗試彈唱的樂趣，從基本指法練習到自彈自唱，非常鼓勵同學主動參與公司 / 校方 / 社區節慶主題活動的發表。

 cindy ukulele　 cindyukulele　cindy ukulele

推薦文

恭喜 *Cindy* 在烏克麗麗上耕耘的成果！
我的烏克麗麗友人 *Cindy* 將大家耳熟能詳的樂曲編成烏克麗麗版本，
讓初學者都能享受彈奏世界名曲的樂趣！

Hi Cindy, Congratulations on all your success with the ukulele!
My ukulele friend, Cindy, has put together a wonderful book of ukulele arrangements for
beginners, so everyone can enjoy this familiar melodies on ukulele!

六座 Grammy Award*（葛萊美獎）得主
烏克麗麗大師
丹尼爾・何 *Daniel Ho*

*Grammy Award 葛萊美獎
美國音樂界的權威獎項之一，是美國四個主要表演藝術獎項之一，
相當於電影界的奧斯卡金像獎、電視界的艾美獎及劇場界的東尼獎。

Cindy 是很優秀的烏克麗麗教師及演奏家，帶領了許多學生領略烏克麗麗的樂趣。
她的兒子們亦是很棒的烏克麗麗玩家，*Cindy* 和她的學生們一起表演彈奏烏克麗麗
時總是充滿著愉快笑容，我非常欣賞 *Cindy* 新書的內容！

Cindy is a very good teacher and player, because there are many students in her school and her
sons are very nice ukulele players. When her students perform the ukulele, they always smile!
I appreciate her book and contents. Best Regrads!

日本知名烏克麗麗演奏家
夏威夷 2011 年第一屆國際烏克麗麗大賽冠軍
JazzoomCafe

恭喜台灣烏克麗麗頂尖教學老師 *Cindy*，這是她寫的第一本烏克麗麗教學書籍！
內容豐富，對初學者非常有幫助，喜愛烏克麗麗的朋友一定要擁有這本書！

대만 최고의 우쿨렐레 선생님 Cindy.! 그녀의 첫번째案 우쿨렐레 곡집을 축하드립니다 . 이 책은
초보자를 위한 아주 유익한 책이며 곡의 구성 , 난이도 등이 잘 짜여 있어서 초보 또는 중급자 분들
에게 아주 유익한 우쿨렐레 연주 곡집이 될것입니다 ..

南韓頂尖烏克麗麗演奏家
Blues Lee

推薦文

Cindy 在烏克麗麗上的努力是有目共睹的，恭喜這本書的問世！

<div align="right">

台灣吉他指彈大師．金曲獎專輯得主
董運昌

</div>

2016 年，我和 *Cindy* 老師在韓國首爾第 *11* 屆的 *Aloha* 烏克麗麗嘉年華相遇，她端莊謙和的態度反映在她舞台上演奏的風格。*Cindy* 老師所編曲詮釋的曲子具有撫慰人心的力量，她的烏克麗麗編曲風格無論是古典或流行曲目都能保留原曲的精髓，美好呈現。*Cindy* 老師深厚的音樂知識投注在音樂工作的熱情上，她用心和愛分享每首樂曲。她的新書是音樂界的禮讚，讓我們用愛與和平來分享 *Cindy Ukulele* 的音樂！

My first encountered with Teacher Cindy is in South Korea at the 11th Aloha Ukulele Festival 2016. Her demure and humble personality reflected in her ukulele playing when she was on the stage. Teacher Cindy's soothing playing and interpretation of every song captured listeners' hearts easily. Her style in arrangement of song with ukulele, whether from the classical period or the modern period, are so beautifully rearranged without losing its essence. Teacher Cindy's deep knowledge on music reflected her passion and love for music. She does everything with her heart for the love of sharing. Her new book would be a gift to the World of music. Let's share Teacher Cindy's ukulele music with love and peace.

<div align="right">

馬來西亞烏克麗麗愛好者協會　創辦人
鄭美婷 *Kelly Teh*

</div>

人生的熱情一旦點燃，之於射手座女子勇往直前，然而射手座女子一直都是向前方直射的箭，自然，生命意義的標靶就會在箭矢前方等候，命中！祝福 *Cindy*，永遠熱情認真的射手座女子，不為目標而目標地在烏克麗麗上用心，自然更加真心！

<div align="right">

占星學家
星星王子

</div>

在這近一個月來，因不斷地聆聽 *Cindy* 老師的烏克麗麗弦韻，這才明白：
烏克麗麗雖只有四條弦音，但竟能有「雋永裡蘊涵著奔放　柔情裡倔了幾分堅定」的音樂能量。
感謝 *Cindy* 老師為我們編寫與彈奏這本涵蓋古典、世界民謠的烏克麗麗分、合、獨奏曲集，在此誠心地推薦這本聽、學皆宜的著作給正想親近烏克麗麗音樂的你。

<div align="right">

典絃音樂文化國際事業有限公司 執行長
簡彙杰

</div>

Index
目錄

第一單元
用烏克麗麗彈〔古典樂曲〕Ukulele Meets Classical Music

＊因力求版面配置更便於讀者閱讀與彈奏，標示★曲目之樂譜順序，改為由「獨奏」開始。

MP3/CD

＊本書每首樂譜均有影片示範，請掃 Q.R. Code 連結至示範影片，例如單部的示範可作為分部練習時對練的依據。

＊ CD 和 MP3 為求樂曲聆聽上的完整感，碟片中收錄曲譜獨奏和合奏的版本，由於碟片中含有 CD 和 MP3 兩種格式的檔案，因此播放時的順序可能會依據您的讀取機器而稍有不同。

認識你的烏克麗麗

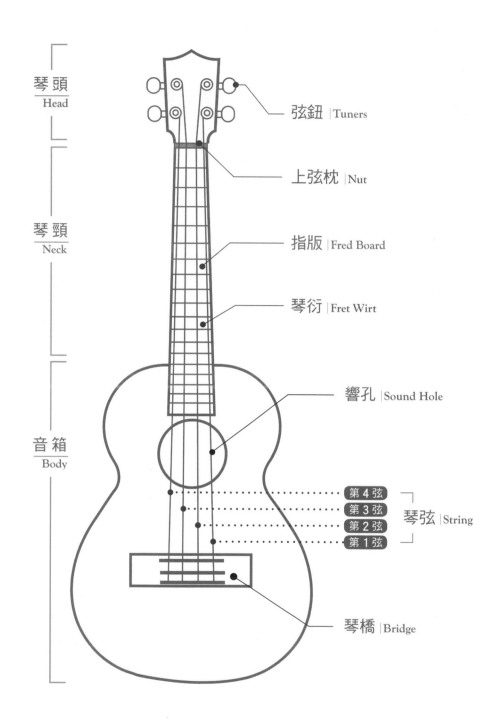

琴頭
Head

弦鈕 | Tuners

上弦枕 | Nut

琴頸
Neck

指版 | Fred Board

琴衍 | Fret Wirt

響孔 | Sound Hole

音箱
Body

第4弦
第3弦
第2弦
第1弦

琴弦 | String

琴橋 | Bridge

調好音準

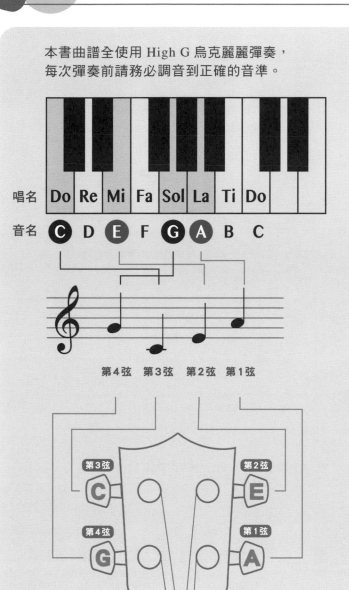

本書曲譜全使用 High G 烏克麗麗彈奏，每次彈奏前請務必調音到正確的音準。

| 唱名 | Do | Re | Mi | Fa | Sol | La | Ti | Do |

| 音名 | C | D | E | F | G | A | B | C |

第4弦　第3弦　第2弦　第1弦

第3弦 C　　第2弦 E
第4弦 G　　第1弦 A

C-Tuning

第 1 弦	A弦 / 音高為 A (La)
第 2 弦	E弦 / 音高為 E (Mi)
第 3 弦	C弦 / 音高為 C (Do)
第 4 弦	G弦 / 音高為 G (Sol)

■ 使用電子調音器調音

目前比較方便普遍的調音方式是**電子調音器**或手機下載 **APP 調音軟體**。

選購電子式調音器可選擇功能單純的可直接調音對音準，若購買多功能的調音器，記得要將調音器調到 **C** 或 **U** 的模式才適合烏克麗麗使用！

*詳細操作請看說明影片

電子調音器

如何使用
電子調音器
調音？
說明影片

■ 同音位置調音法

若身邊剛好沒有電子調音設備，可以嘗試用同音位置調音法確認音準是否準確來進行微調。在烏克麗麗上可找到和空弦音一樣的音格位置，若兩者的音高不同，表示音不準要進行調音，可由標示 1 ～ 3 順序進行調音。

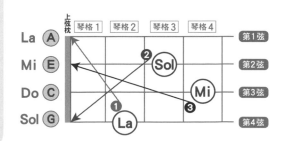

★調音的注意事項★

1. 烏克麗麗第 1 弦是指當您持琴彈奏時，位於最下方的那一條是第 1 弦，依次往上是第 2、3、4 弦。
2. 雖然烏克麗麗的弦不容易斷，但仍會因調音太緊而斷弦，因此調音時注意速度放緩勿急。

本書曲譜閱讀方式＆彈奏技法說明

◆ **曲目類別**

本書精選了「**古典樂曲**」、「**世界民謠**」兩大部分。

◆ **難易程度**

依照編曲難易，在各曲目說明中以音符數量呈現曲子難易度。

難易度標示 ┐

難易度 ♪♪♪♪♪

◆ **曲目編譜方式**

[**第 1 部**]　主旋律（主要為單音旋律，適合初學者以及練習獨奏前先熟悉主旋律之基礎練習）

[**第 2 部**]　伴奏

[**合　奏**]　第 1 部和第 2 部一起呈現（烏克麗麗四線譜，此部分適合團體合奏時閱讀）

[**獨　奏**]　為演奏曲形式，為單人可完成的演奏曲譜。

曲譜類型	第 1 部	第 2 部	1 + 2 部 合　奏	獨　奏
	Duet-1	Duet-2	Duet	Solo
五線譜 Notation	●	●		●
四線譜 TAB	●	●	●	●

- **備註 1**　以上為多數曲目之編譜方式，惟古典曲目第 8 和第 9 首方式稍有不同。

- **備註 2**　在曲譜的每小節上方有標示和弦，以方便老師指導或合奏練習時作為基礎打拍時的和弦參考。

◆ **Q.R. Code 示範彈奏**

每首曲譜均有示範影片作為練習時的參考。分部（1、2 部）影片更方便讀者練習時利用影片作對練練習。（例：練習第 1 部時，點閱第 2 部的影片作為伴奏）

烏克麗麗彈奏方法參考

　　烏克麗麗的彈奏方法非常多元，每種方式都有不同的音色呈現的感覺。初學階段，無論是單音或是和弦撥弦的動作，建議右手可先以大拇指做練習。因烏克麗麗的音色偏高亮，使用食指和拇指，再輔以中指所彈奏出來的聲音較飽滿圓潤，來呈現出烏克麗麗獨特的音色。日後當學到一定程度，控弦掌握度高了，或已有自己的手指慣性就請自由發揮，自己彈得開心很重要，只要能穩定的控弦，手指之間相互融合運用，則又有可能創造了創新刷法，這亦是烏克麗麗能受多數人喜愛的原因。就請大家一起開心地盡情享受彈奏烏克麗麗的樂趣！

◆ 曲譜閱讀說明 　*請對照下圖標示

① 演奏影音示範
- 掃描 **Q.R. Code** 可連結至 **Youtube** 看影片示範。
- MP3/CD 下所附數字為本書所附之光碟收錄之 MP3 & CD 的示範曲目順序。

② 建議演奏速度
表示本曲參考的 **BPM** (Beats Per Minute)，練習時建議搭配節拍器以建議的速度做練習。

③ 小節數提示
每列第一小節會顯示目前是第幾小節，方便彈奏時明瞭自己現在彈奏到曲譜的哪一小節。

④ 曲譜形式
是分部、合奏或獨奏譜可由此區分。

⑤ 和弦指法
本曲所運用到的和弦按法參考。

⑥ 各小節的和弦
可作為師生練習時，刷伴奏之和弦參考。

⑦ 五線譜

⑧ 烏克麗麗四線譜 (TAB)

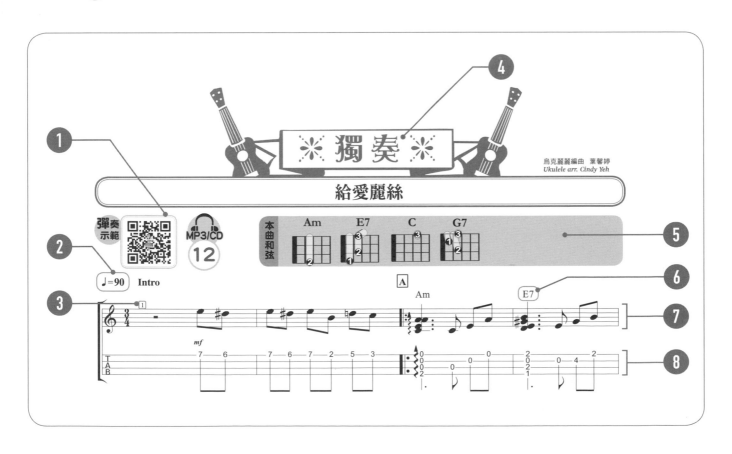

◆ 如何閱讀好用的烏克麗麗四線譜 (TAB)

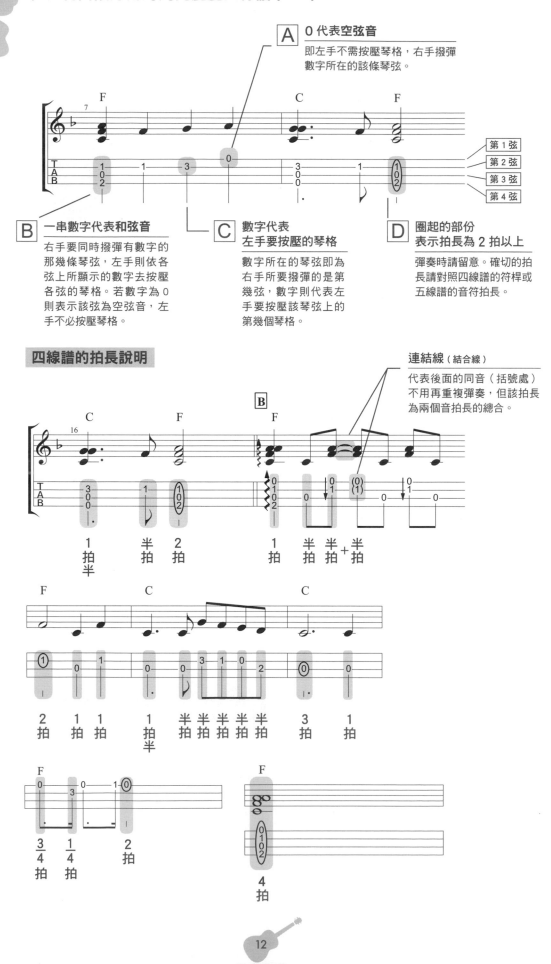

A **0 代表空弦音**
即左手不需按壓琴格，右手撥彈數字所在的該條琴弦。

第1弦
第2弦
第3弦
第4弦

B **一串數字代表和弦音**
右手要同時撥彈有數字的那幾條琴弦，左手則依各弦上所顯示的數字去按壓各弦的琴格。若數字為 0 則表示該弦為空弦音，左手不必按壓琴格。

C **數字代表左手要按壓的琴格**
數字所在的琴弦即為右手所要撥彈的是第幾弦，數字則代表左手要按壓該琴弦上的第幾個琴格。

D **圈起的部份表示拍長為 2 拍以上**
彈奏時請留意。確切的拍長請對照四線譜的符桿或五線譜的音符拍長。

四線譜的拍長說明

連結線（結合線）
代表後面的同音（括號處）不用再重複彈奏，但該拍長為兩個音拍長的總合。

◆ **本樂譜中的力度符號**

力度符號	原文	聲音力度
mf	*mezzo-forte*	中強
p	*piano*	弱、小聲

◆ **反覆記號演奏順序**

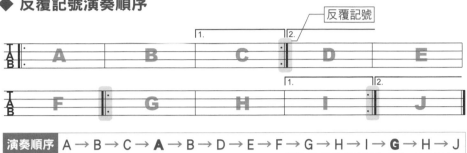

反覆記號

演奏順序	A→B→C→**A**→B→D→E→F→G→H→I→**G**→H→J

{五線譜常見音符與休止符}

符號	音符名稱	$\frac{4}{4}$拍 1 小節的拍數	$\frac{4}{4}$拍時的 每音符拍長	$\frac{4}{4}$拍時相對應的 同拍長休止符
𝅝	全音符	𝅝 1　2　3　4	4	▬ 全休止符
𝅗𝅥	2 分音符	𝅗𝅥　𝅗𝅥 1　2　3　4	2	▬ 2 分 休止符
♩	4 分音符	♩ ♩ ♩ ♩ 1　2　3　4	1	ᄼ 4 分 休止符
♪	8 分音符	♫ ♫ ♫ ♫ 1 2 3 4 5 6 7 8	$\frac{1}{2}$	ᄼ 8 分 休止符
♬	16 分音符	♬♬ ♬♬ ♬♬ ♬♬ 1234 5678 9 10 11 12 13 14 15 16	$\frac{1}{4}$	ᄽ 16 分 休止符
𝅗𝅥.	附點 2 分音符	𝅗𝅥. ＝ 𝅗𝅥 ＋ ♩	2 + 1	▬• 附點 2 分 休止符
♩.	附點 4 分音符	♩. ＝ ♩ ＋ ♪	$1 + \frac{1}{2}$	ᄼ. 附點 4 分 休止符
♪.	附點 8 分音符	♪. ＝ ♪ ＋ ♬	$\frac{1}{2} + \frac{1}{4}$	ᄼ. 附點 8 分 休止符
⌐3¬♫♪	3 連拍	⌐3¬♫♪ ＝ ♩	（本書有使用到的三連拍）	

◆ 右手刷法方式建議

[拇指琶音]

在本書譜上的和弦彈奏，右手的多建議為以拇指琶音。琶音是用右手用拇指指腹下撥時要劃半圓的方式來撥奏所呈現的音色。另琶音若只有三弦或兩弦時，要將手指停止在沒有音的那條弦。（圖 1）

[食指下刷]

用食指指甲面進行刷弦。（圖 2）

[拇指短下刷]

拇指側腹撥三、四弦。（不動手腕，只動手指）（圖 3）

[食指短上刷]

食指側腹反撥一、二弦。（不動手腕，只動手指）（圖 4）

圖1 琶音

圖2 食指下刷

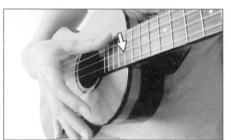

圖3 拇指短刷

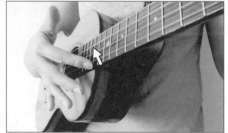

圖4 食指短刷

曲譜標示說明	譜上記號	右手刷奏方式建議	譜上記號	右手刷奏方式建議
	〰	拇指指腹琶音下刷	↑	拇指側指腹短下刷（只動手指，不動腕關節）
	↑	食指指甲向下刷奏	↓	食指側指腹短上刷（只動手指，不動腕關節）

- **備註** 1.曲譜上的箭頭方向，和刷奏時的手刷方向是相反的。

 （例：譜刷 ↑ 為下刷，請特別留心！）

 2.若只撥兩弦，而譜旁沒有特別標示，也可使用食指與拇指夾弦的方式來彈奏。

◆ **右手撥弦指法說明**

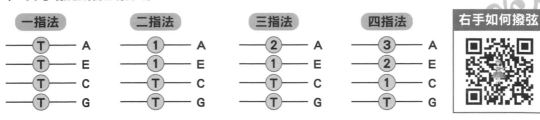

右手指法｜ Ⓣ 拇指　① 食指　② 中指　③ 無名指

右手在撥奏分散和弦時，上述的四種指法方式都可以運用，端看個人的習慣。我本身較常使用的是一指法和二指法。有些比較單純的演奏曲，我會建議整首曲子從一指法開始練習。

[二指法刷奏]

刷奏的時候，運用二指法來彈奏能展現出烏克麗麗音色的特色。長刷拍可用拇指腹撥奏，反拍短刷可用食指腹來撥彈 1、2 弦，正拍短刷可用拇指腹撥彈 3、4 弦。尚有許多變化的方式可以嘗試，在此跟大家分享的是我常使用的方式。

單音撥弦法 有很多的方式可以進行，在每首曲子的介紹中會說明。
建議初學者可由拇指開始練習，再輔以食指來撥彈單音均可行。

◆ **本樂譜使用到的技法介紹**

搥弦（搥音）Hammer On

樂譜上有圓弧線加上一個 **H**（Hammer on）的標示，表示需要用搥弦的技巧來彈奏。先撥彈圓弧線前的音符再用左手手指（通常是無名指或中指）用力按出下個數字的琴格以發出樂音。

3 右手要撥弦
5 右手不用撥弦

如何彈奏**搥音**

自然泛音 Harmonics

本樂譜四線譜上有 **<12>** 這樣的符號標示時，表示該音要用泛音技法彈奏。

左手手指輕放在泛音點琴格末端琴衍的正上方處，在右手撥彈這一音琴弦的同時把左手放開，或是單用右手食指輕觸泛音點然後右手拇指撥弦產生之聲音。泛音點在指板側邊有圓點標記的琴格：**5、7、12** 的琴衍位置比較容易撥奏出自然泛音。

如何彈奏**泛音**

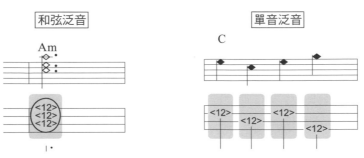

• **備註** 本曲曲譜僅安排自然泛音技法，尚有人工泛音技法可參考其他書籍說明。

本樂譜四線譜上有 **XXXX** 這樣的符號標示時，表示該音要用**切音技法**彈奏。

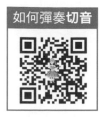

如何彈奏**切音**

如何彈切音

食指指甲下刷琴弦後，轉動手腕隨後用大拇指**魚際部位**壓住四條琴弦，這時琴弦會發出 Chuck 的清脆聲響。切音的技法可以讓刷奏變得更活潑輕快有動感。

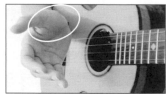

魚際部位

手部動作示範

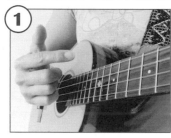

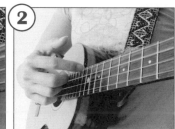

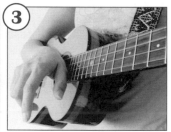

• **備註** 樂譜中出現「搥音」、「自然泛音」、「切音」的小節，會有色塊標示。

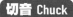

作者小叮嚀

♪ 每首曲子所列出的刷奏方式及指法皆為建議參考，若有更棒的方法亦可使用。

♪ 建議您閱讀樂譜之外加上 **Q.R. Code** 影片對照練習，效果更佳！

♪ 若您有關於本曲譜的建議指教，亦或彈奏上的疑惑，可在示範影片中留言。

♪ 若是您對於閱讀譜仍有很大的困難，建議您尋找專業的烏克麗麗老師帶領您開始彈奏這本曲譜。

♪ 本書作者有設計教學帶領方式，歡迎有興趣的老師們組班研習，將此譜運用在平時烏克麗麗課程中。

♪ 烏克麗麗的美好在於它是很自由的樂器，在本書中我分享我的編曲和彈奏的方式，若您喜歡自己原有的彈奏方式也非常棒！期待大家都能享受彈奏此譜中的美好樂曲！

用烏克麗麗彈
古典樂曲
Ukulele Meets Classical Music

　　古典音樂 (Classical Music) 的定義多元，泛指 1750~1820 年間的西方藝術音樂，更廣義的範圍則可往前推至 11 世紀的宗教音樂。古典音樂講求洗鍊的藝術手法，追求理性地表達情感。

　　古典音樂和我們的生活很接近，常在各種廣告或電影電視劇集的配樂中出現，更有隨時可享受到古典音樂的專業廣播電台。其中，像巴哈、貝多芬、莫札特、舒伯特等音樂家更是大家從小學時期在音樂課本中已熟悉的人物。

　　用烏克麗麗來彈奏經典的古典樂曲，其優點除了是旋律優美較易上手外，且因是周遭的家人朋友熟悉的，更易引起共鳴，練習起來會很有成就感，期待大家享受彈古典樂章時心情寧靜的感受！

【註】因力求版面配置更便於讀者閱讀與彈奏，標示★曲目之樂譜順序，改為由「獨奏」開始。

小星星變奏曲
Twinkle, Twinkle, Little Star

〔作曲〕莫札特 *Wolfgang Amadeus Mozart* {1756～1791}

難易度 ♪♪♪♪♪

🌺 曲目介紹

　　這首「小星星」是許多人從小到大最熟悉的古典樂曲，簡單的旋律讓人很自然就會跟著哼唱。這首曲子是莫札特改編當時法國的流行歌曲「媽媽請聽我說」，並順應當時的需求所寫下的變奏曲，主旋律簡單卻有無窮盡的變化！

🎸 彈奏重點

◉ |第一部|

練習單音的順暢度，此段簡單容易上手，適合任何年齡層的初學者。

◉ |第二部|

演奏時右手開始加入分散和弦的變化，左手可專注在食指盡量固定於某琴格上（第 2 弦第 1 格）（**右圖 1**），如此彈奏時會使曲子的順暢度增加。右手部分可使用三指法或二指法（**參考 P.15**）來彈奏。

第 2 和 10 小節，左手先按和弦（**右圖 2**），右手再用分散和弦的撥奏方式來彈奏。

◉ |獨　奏|

A 段 **和弦部分：**右手用拇指琶音彈奏（參考第 1 小節的標示）。

單音部分：右手可用拇指或食指來彈奏。

B 段 用刷奏的方式來呈現出熱鬧活潑的小星星，刷奏的節奏基礎是 Folk Rock，可用食指刷奏（第 14～27、29～35 小節刷奏法參考第 13 小節之標示）。

注意：在刷奏時要確認主旋律必須能被清楚地呈現出來（主旋律請參考第 1 部的譜）。

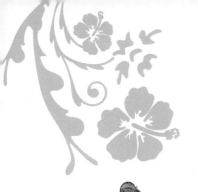

練習方式建議

♯ 請務必分段練習。獨奏的部分，開始時建議兩小節為單位，練熟後再多加兩小節，A 段練熟後再進入 B 段，可選擇要加強的段落重複練習，再把整首曲子串起來彈會更順。

♯ 無論練習哪個段落，都請注意主旋律的清楚呈現！

圖1

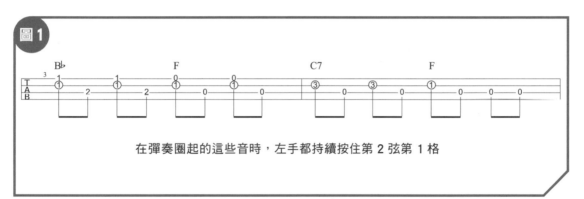

在彈奏圈起的這些音時，左手都持續按住第 2 弦第 1 格

圖2

和弦按法參考

小星星變奏曲

烏克麗麗編曲 葉馨婷
Ukulele arr. Cindy Yeh

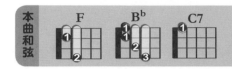

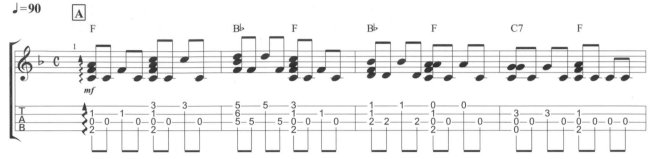

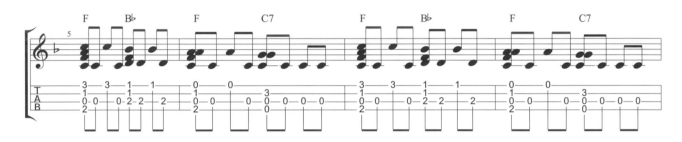

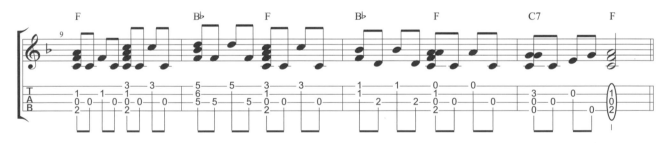

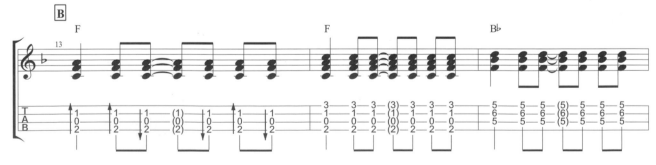

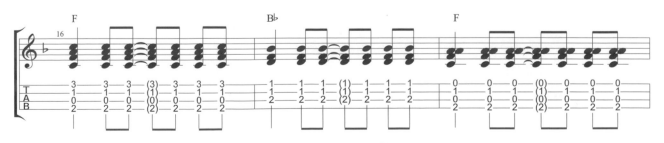

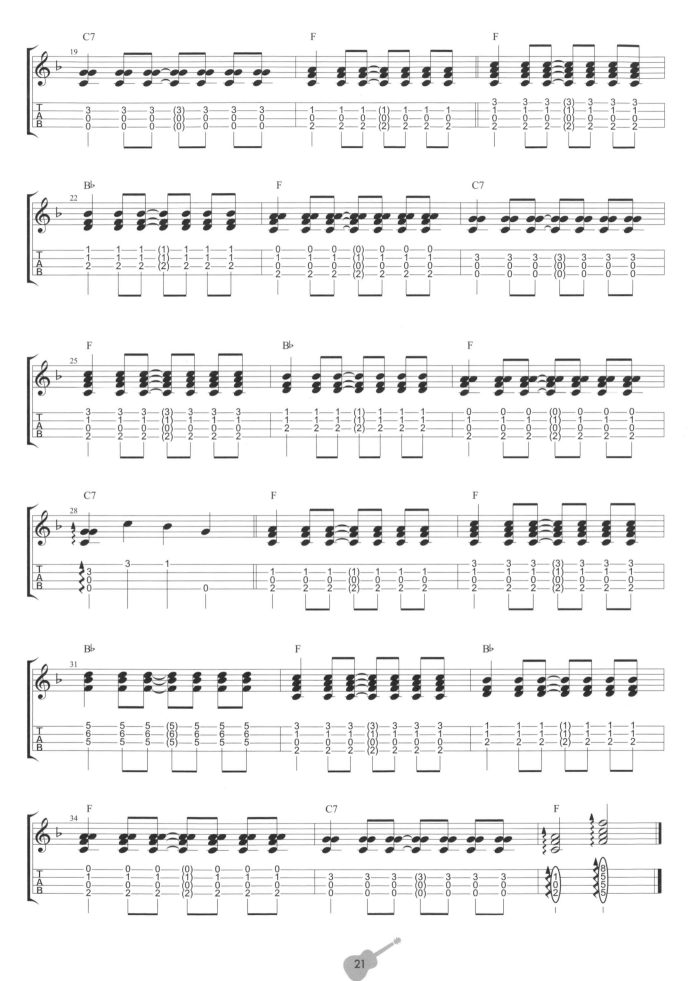

CH.1【古典樂曲】

烏克麗麗編曲 葉馨婷
Ukulele arr. Cindy Yeh

小星星變奏曲

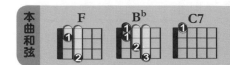

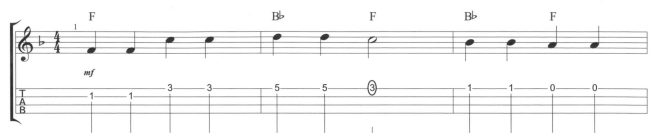

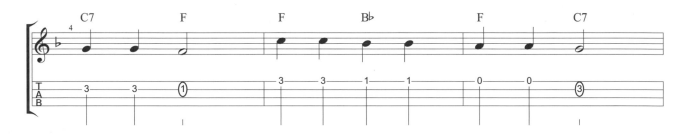

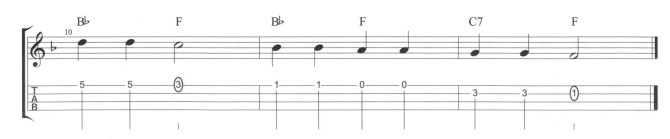

烏克麗麗編曲　葉馨婷
Ukulele arr. Cindy Yeh

小星星變奏曲

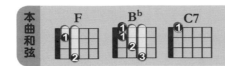

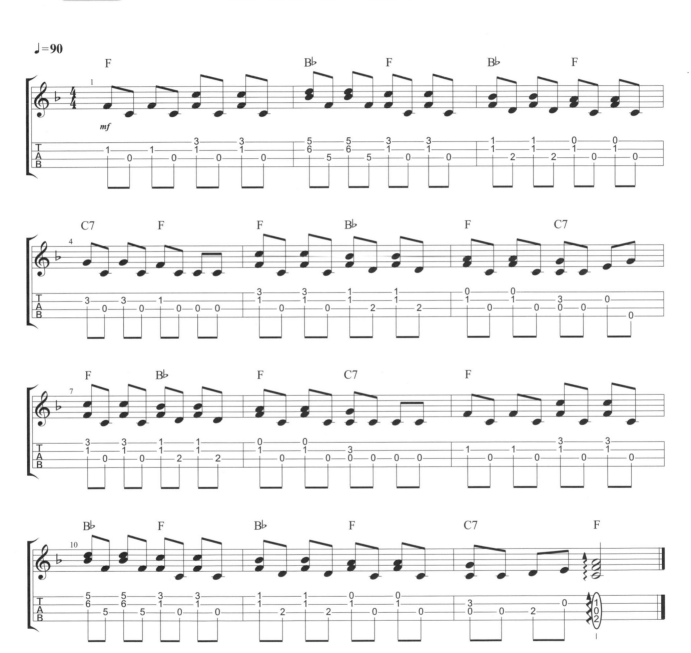

烏克麗麗編曲　葉馨婷
Ukulele arr. Cindy Yeh

小星星變奏曲

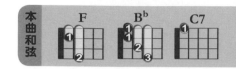

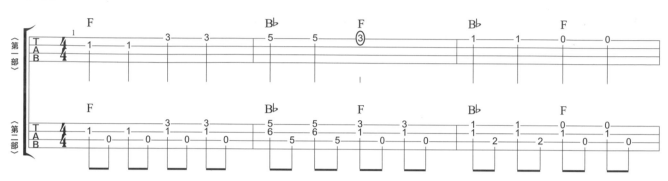

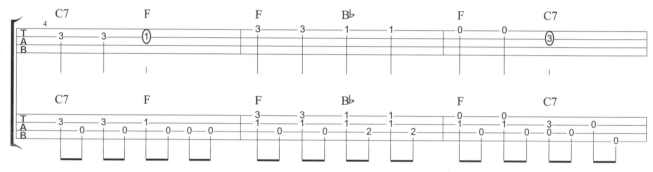

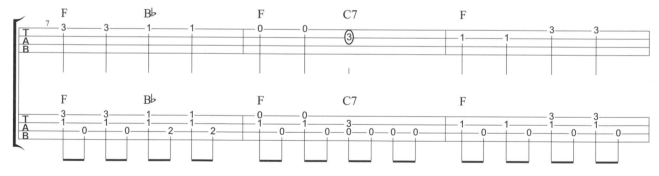

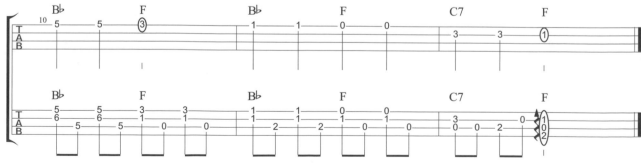

{貝多芬第九號交響曲}

歡 樂 頌

"Ode to Joy" from Symphony No.9

{作曲} 貝多芬 *Luwig van Beethoven* {1770～1827}

難易度 ♪♪♪♪♪

 ## 曲目介紹

這首歡樂頌是小學的音樂課或學校活動中常接觸到的古典樂曲，充滿希望歡樂的氛圍，在慶祝的場合尤其適用。其實，這首曲子是貝多芬第九號交響曲「合唱」中的一個樂章，也是全曲中唯一比較正面印象的樂句。本曲是貝多芬最後一部交響曲，亦是他正飽受耳聾之苦時的最後創作。即便如此，這個樂章卻帶給人們前所未有，充滿希望的感受！

 ## 彈奏重點

◉ 第一和二部的彈奏順序：Intro → A1 → A2 → B → B → C

◉ |第二部|
右手用二指法即可輕鬆的彈奏。（請參考 P.15）

◉ |獨　奏|
　A段　和弦部分：右手用拇指琶音彈奏。
　　　　單音部分：右手亦是用拇指來彈奏。
　B段　用分散和弦的變化來呈現曲子的層次感，右手部分可使用二指法來彈奏。兩弦音的地方可用食指指腹往上撥 2 弦。請注意！讓主旋律的音清晰呈現！
　　　　本段和弦建議用右手拇指琶音彈奏，請以第 17 小節的第一拍琶音標示為參考。

 ## 練習方式建議

♯ 在和弦部分，建議右手以拇指琶音來彈奏，讓曲子的溫柔感呈現，特別注意刷奏的力道運用。

♯ 練習時，以 4 小節為單位進行，待練習順暢後再加下一段，讓段落之間的銜接更圓滿。

烏克麗麗編曲　葉馨婷
Ukulele arr. Cindy Yeh

{第九號交響曲} 歡樂頌

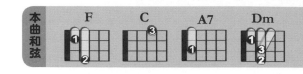

♩=90

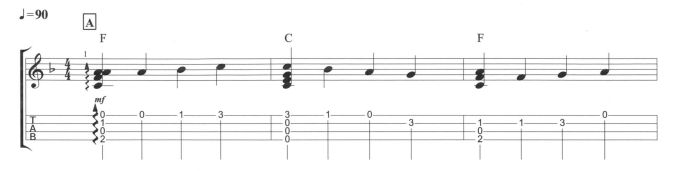

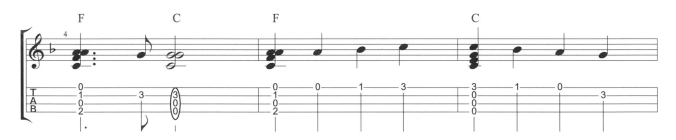

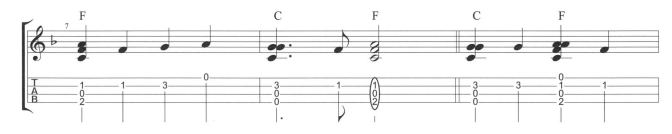

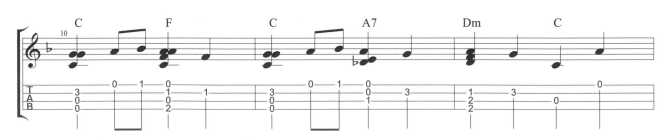

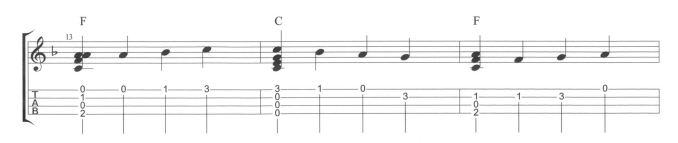

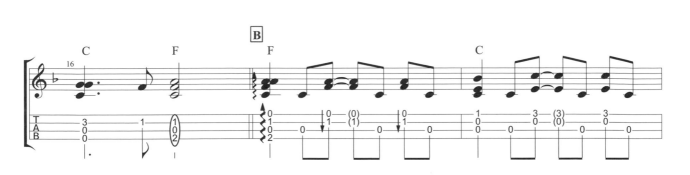

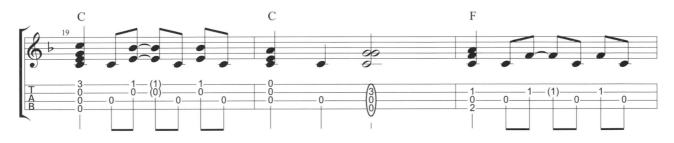

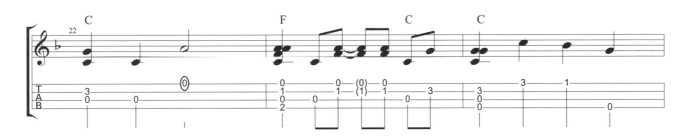

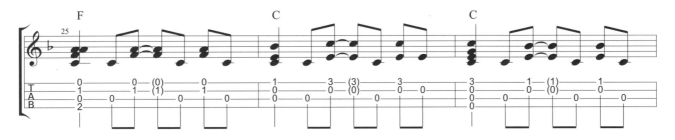

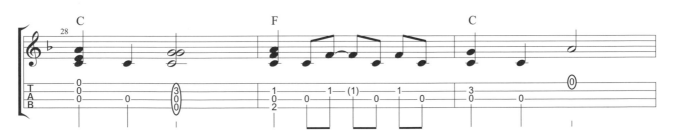

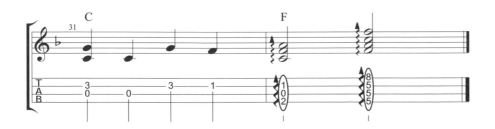

烏克麗麗編曲 葉馨婷
Ukulele arr. Cindy Yeh

{第九號交響曲} **歡樂頌**

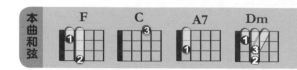

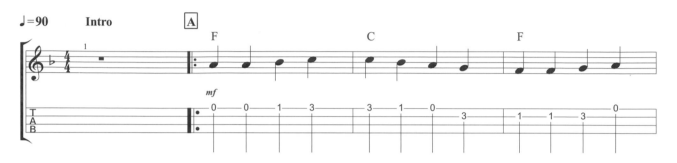

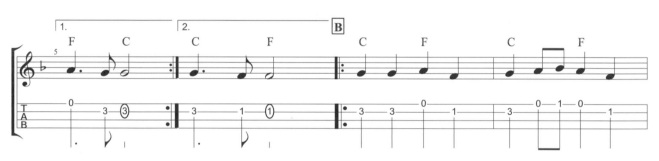

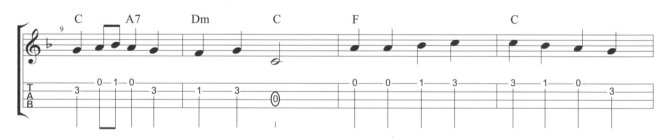

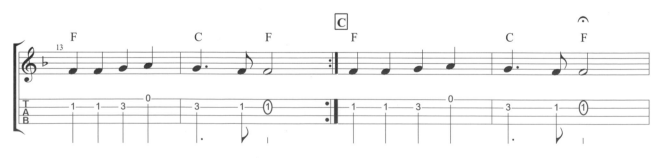

烏克麗麗編曲 葉馨婷
Ukulele arr. Cindy Yeh

{第九號交響曲} 歡樂頌

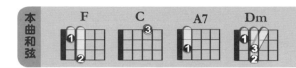

CH.1

{古典樂曲}

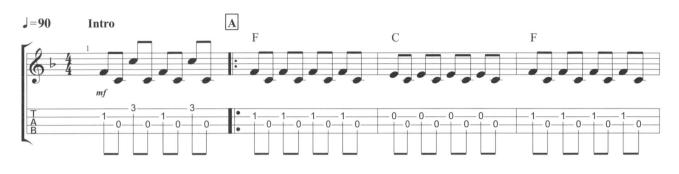

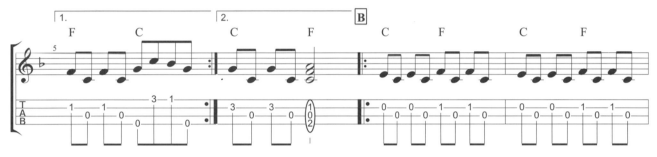

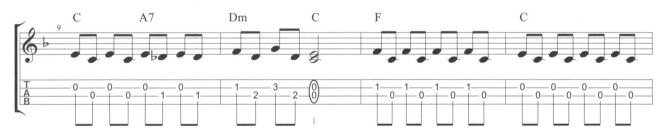

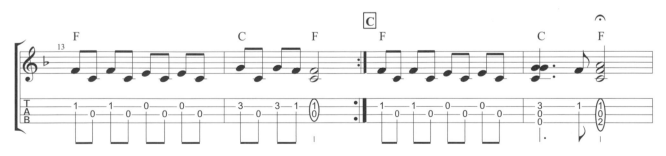

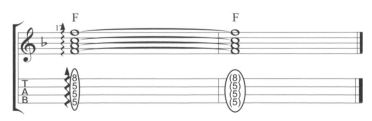

烏克麗麗編曲 葉馨婷
Ukulele arr. Cindy Yeh

{第九號交響曲} 歡樂頌

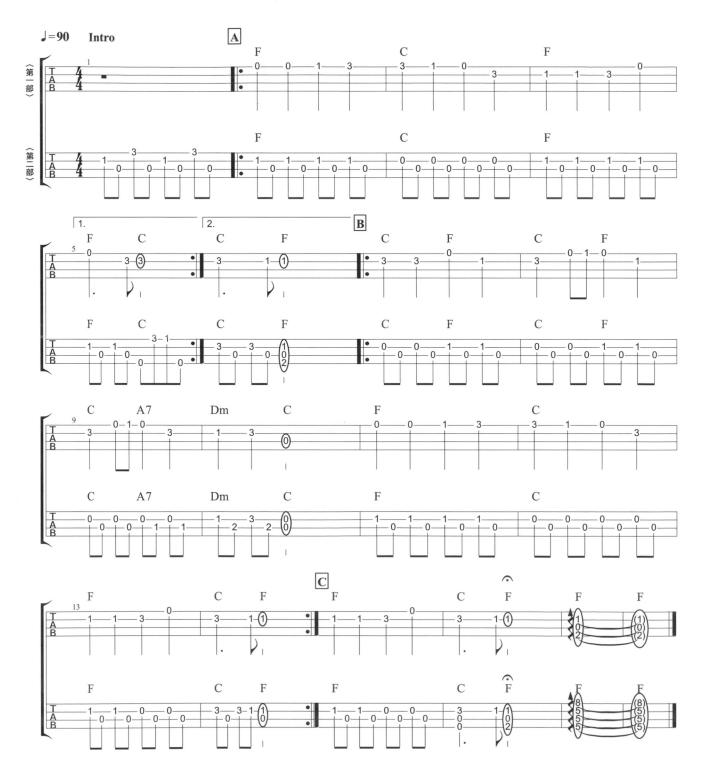

3 給愛麗絲

Für Elise

〔作曲〕貝多芬 *Luwig van Beethoven* {1770～1827}

難易度 ♪♪♪♪♪

 曲目介紹

　　這首「給愛麗絲」應該是古典音樂世界中廣為人知的名曲，也是許多學習鋼琴的朋友在初階學習階段必練的曲目！本曲原名是 "給泰瑞莎 (For Therese)"，但由於大師字跡潦草，出版商也看錯了，就這麼定了下來這個曲名。

 彈奏重點

◉ |第一部|

第 1、2 小節左手運指的建議

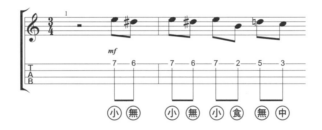

◉ |第二部|

　　右手部分：和弦可用拇指琶音彈奏（可參考第 1 小節的標示），其他部分可用一指法或二指法即可輕鬆的完成。（**請參考 P.15**）

◉ |獨　奏|

　　彈奏順序：**Intro → A → A1 → B → A → A2**

　　A 段 **右手部分**：和弦用拇指琶音彈奏。

　　　　　單音部分：建議可使用一指法或二指法或您熟悉的指法來彈奏。

　　B 段 用分散和弦的變化來呈現曲子的層次感，右手部分可使用三指法來彈奏。

〈建議 A．B 段分開來練習〉

 練習方式建議

♯ 此曲尤其得注意：在左手按壓琴格轉換時，請在手指已準備好下個音的按壓預備動作時，才鬆開上個音的手指，以減少音與音之間的空隙。

烏克麗麗編曲　葉馨婷
Ukulele arr. Cindy Yeh

給愛麗絲

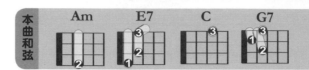

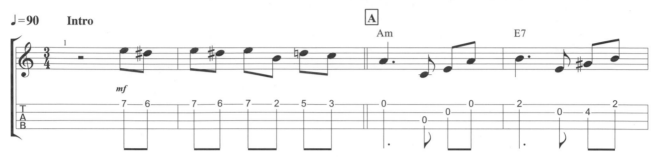

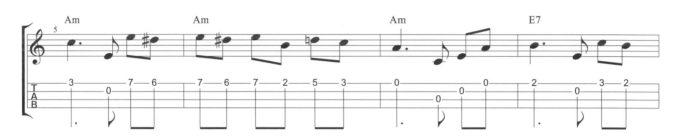

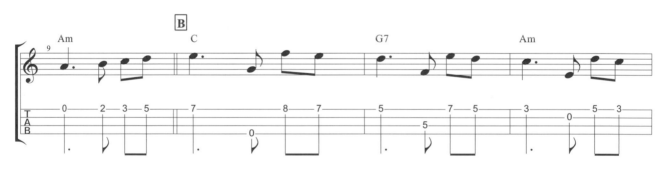

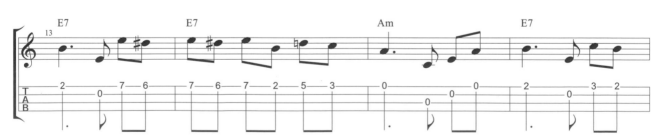

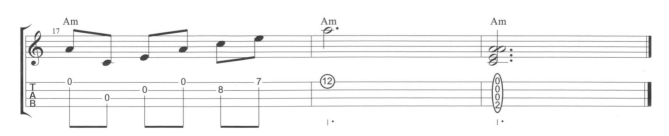

烏克麗麗編曲　葉馨婷
Ukulele arr. Cindy Yeh

給愛麗絲

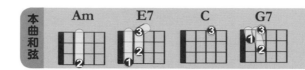

CH.1

【古典樂曲】

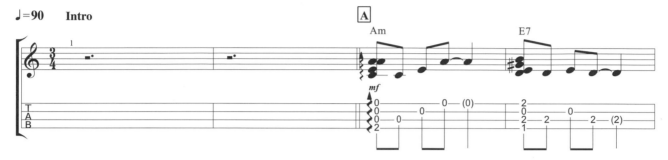

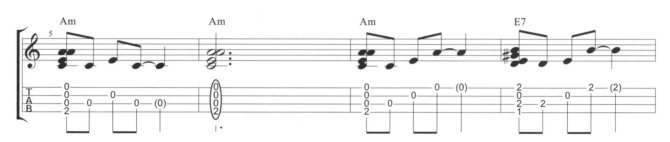

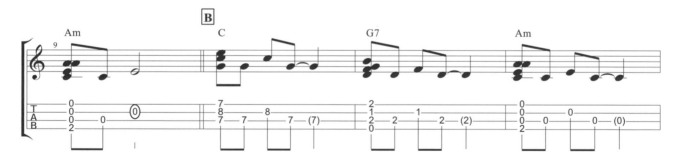

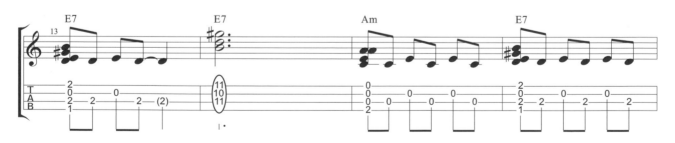

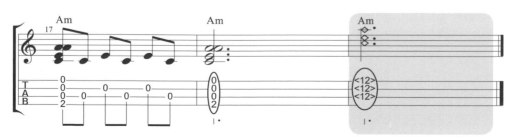

烏克麗麗編曲　葉馨婷
Ukulele arr. Cindy Yeh

給愛麗絲

彈奏示範　MP3/CD 11　本曲和弦　Am　E7　C　G7

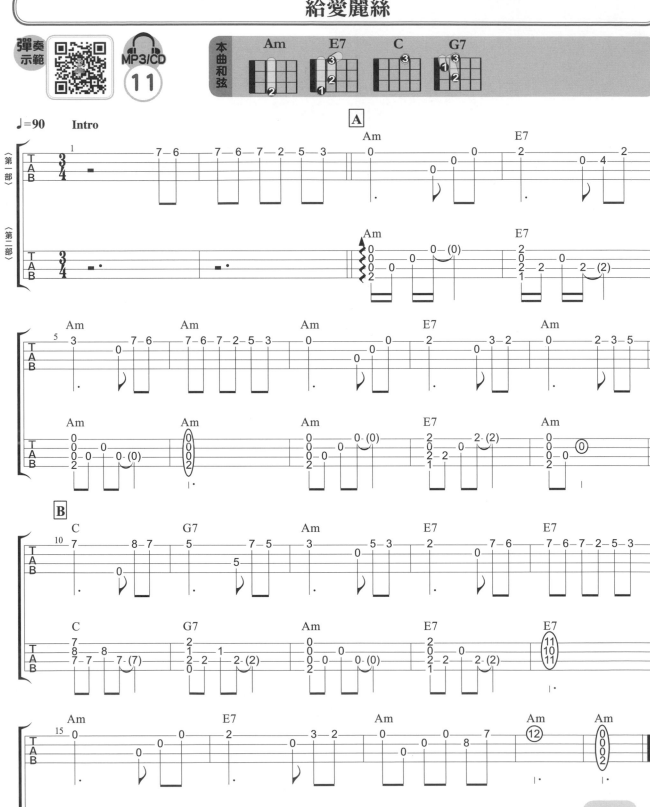

烏克麗麗編曲　葉馨婷
Ukulele arr. Cindy Yeh

給愛麗絲

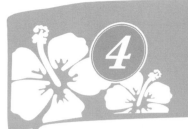

野玫瑰

Heidenroeslein

〔作曲〕舒伯特 *Franz Schubert* {1797～1828}

難易度

 曲目介紹

　　野玫瑰是有著劇作家、小說家等諸多身份的德國詩人：歌德，在 1771 年所寫出的詩。其最感動人心之處在於：少年與野玫瑰對話中瀰漫著憂傷的氛圍…。

　　有許多知名作曲家曾為此詩譜過曲。其中，最為人熟悉也最知名的，便是奧地利作曲家舒伯特。這個版本除了是音樂課程中常作為練習的版本，更有諸多中文及日文流行歌曲引用旋律，以融入其中。

 彈奏重點

◉｜第一部｜

第 9 小節有連續多個半拍的音，要多練習才能彈奏流暢。第 9、10 小節的左手指法可參考下圖之建議。

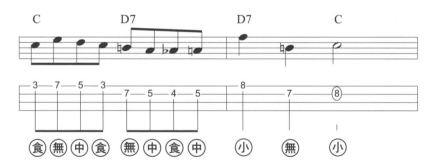

◉｜第二部｜

和弦部分：右手用拇指琶音來彈奏（請參考第 1 小節的標示）。

單音部分：亦可用拇指或二指法即可輕鬆彈奏。

◉│ **獨 奏** │

全曲右手：皆可用拇指來彈奏，彈和弦時右手用拇指琶音彈奏，彈單音時，
左手按壓的和弦盡量不要放掉。

和弦按法參考

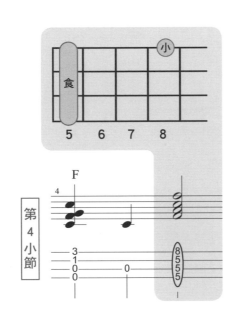

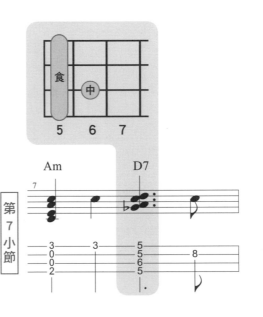

 ### 練習方式建議

♯ **右手和弦部分：**建議以拇指琶音來彈奏，讓曲子呈現柔美感。

♯ **獨奏部分：**需要封閉和弦指型的按壓，若覺指力不足，可以先單獨練習
封閉和弦，待練習一陣時日後，就會比較能夠掌握。

野玫瑰

烏克麗麗編曲 葉馨婷
Ukulele arr. Cindy Yeh

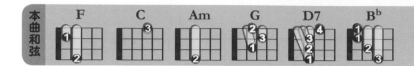

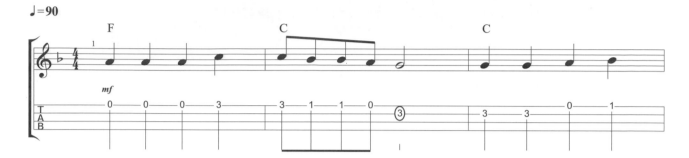

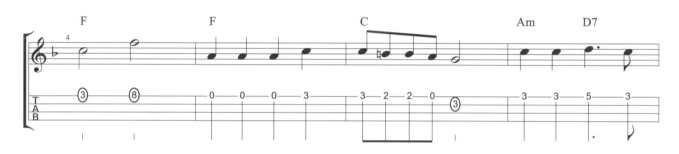

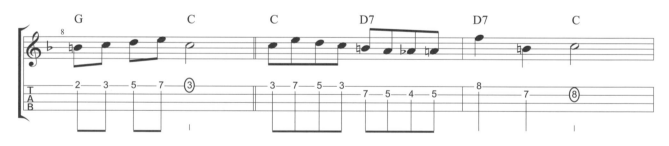

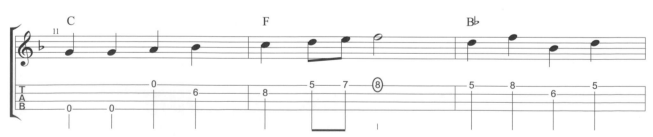

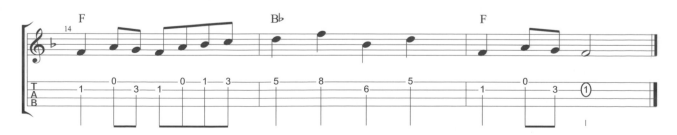

烏克麗麗編曲　葉馨婷
Ukulele arr. Cindy Yeh

野玫瑰

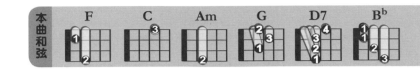

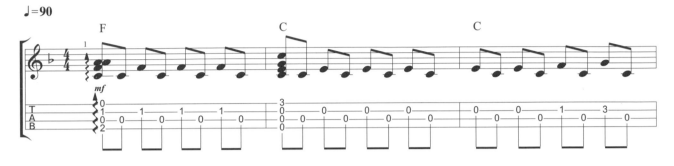

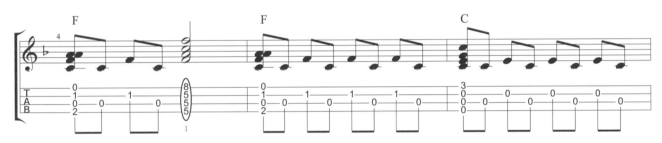

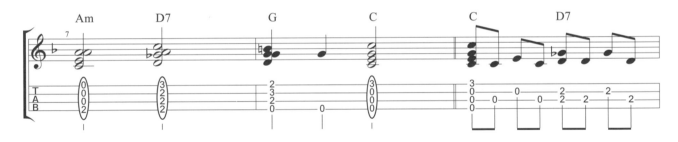

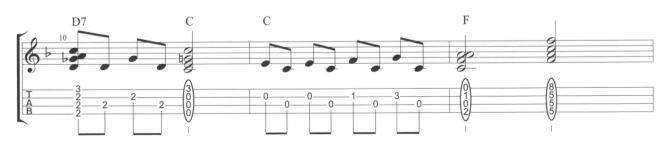

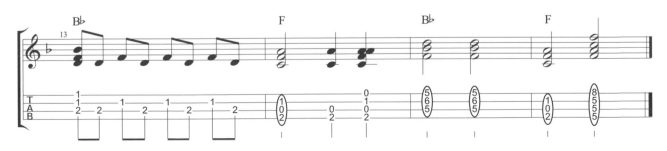

野玫瑰

烏克麗麗編曲 葉馨婷
Ukulele arr. Cindy Yeh

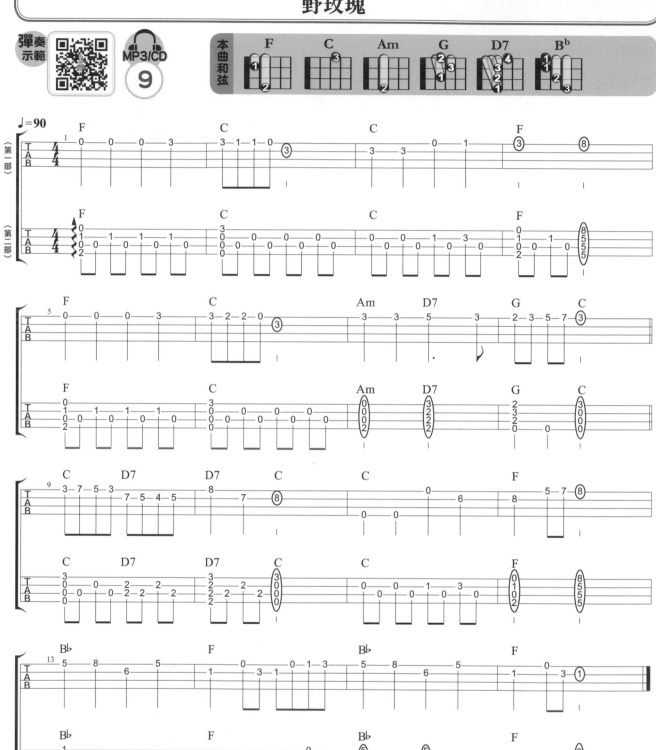

※ 獨奏 ※

烏克麗麗編曲　葉馨婷
Ukulele arr. Cindy Yeh

野玫瑰

MP3/CD 8

本曲和弦

| F | C | Am | G | D7 | B♭ |

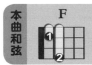 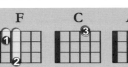 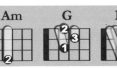 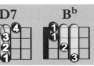

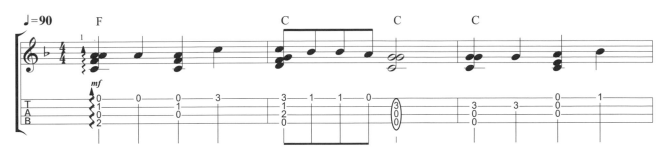

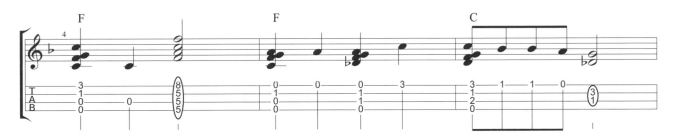

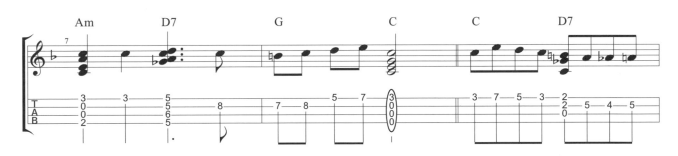

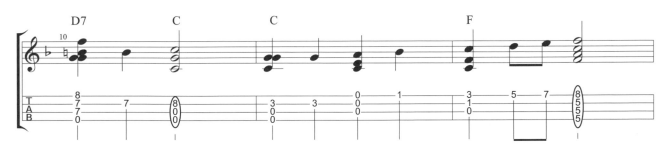

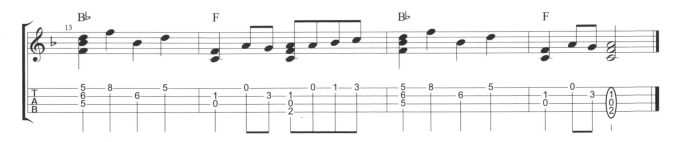

小步舞曲
Minute in G Major

〔作曲〕巴哈 *J.S.Bach* {1685～1750}

難易度 ♪♪♪♪♪

 曲目介紹

　　小步舞曲（Minute）是一種源於法國的三拍子男女對舞舞曲。1650～1750年間風行於歐洲貴族舞廳，據傳是源於法國民間的普瓦圖勃朗里舞，17世紀由民間傳入宮廷中，受到法國國王路易十四的喜愛和提倡，18世紀風行於歐洲。有多位作曲家都曾譜過小步舞曲，本書中介紹的是巴哈的版本，也是我們學習音樂時經常接觸到的基礎練習曲、國小音樂課所唱的「老漁翁」。本曲運用C大調的音階與和弦來呈現這首古典名曲。

 彈奏重點

這是 3/4 拍的曲子，彈奏時拍子要特別留意，彈出舞步的節奏。

◎ | **第一部** |

　　第 11 小節之後的單音走到第 7 琴格處，左手的安排要在本段落開始前先預想並調整好位置。同樣的在第 19 到 26 小節處，也要特別注意左手的運指，可先將第 7 琴格定為用左手食指按壓。像這樣，先思考好其他琴格手指的配置會讓您在彈奏時更為順手。

◎ | **第二部** |

- 右手建議用拇指或二指法即可輕鬆的完成彈奏。
- 以第 1 小節為例，刷奏方式用 | 下 點 上 | ～
 - ◇**第一拍**　和弦的部分用食指下刷來彈奏。
 - ◇**第二拍**　第 4 弦單音用拇指點撥。
 - ◇**第三拍**　用食指反刷回來（只動手指不動手腕）。
- 第 1～7、9～14、19～22 小節的右手刷奏法都如上述。
- 第 15、16 小節用食指下刷。（如第 15 小節之標示）
- 第 17 和 23 小節刷奏部分可用食指上下刷奏，其他和弦部分建議用拇指琶音來彈奏。

◎ | **獨　奏** |

- 本曲和弦建議使用拇指琶音彈奏，可參考第 3 小節的刷奏標示。
- 編曲中和弦音有只出現兩弦的部分（如 2、3 弦），建議可用夾弦的方式來彈奏，亦可用拇指撥弦。無論您選擇何種指法彈奏，都要把主旋律音的部分明顯呈現出來。例：用食指拇指做夾弦，食指的力道要稍微大過拇指些以便於突顯出主旋律音。

CH.1
【古典樂曲】

圖｜獨奏指法建議

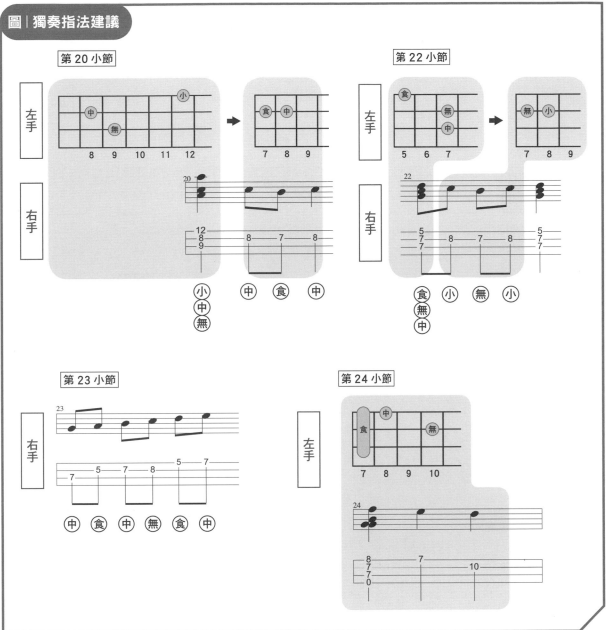

練習方式建議

\# 可專注先練習第 2 部右手｜下 點 上｜的伴奏方式，讓二指法的手指運用更順手。建議也可以把這種刷奏方式應用在平日練習的彈唱曲中。

\# 本曲是溫柔的曲子，第 2 部刷奏的力道可輕些。

小步舞曲

烏克麗麗編曲　葉馨婷
Ukulele arr. Cindy Yeh

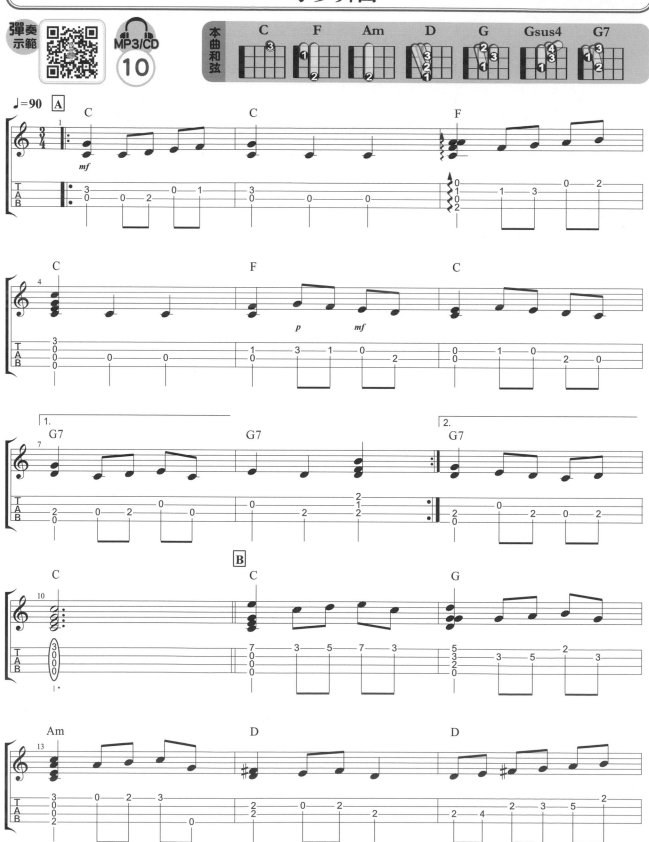

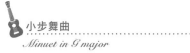

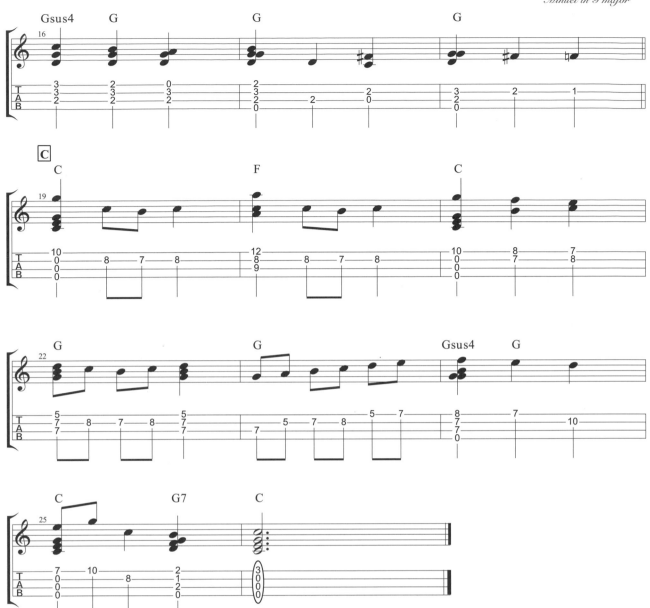

烏克麗麗編曲 葉馨婷
Ukulele arr. Cindy Yeh

小步舞曲

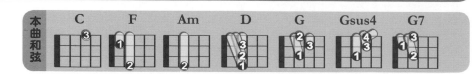

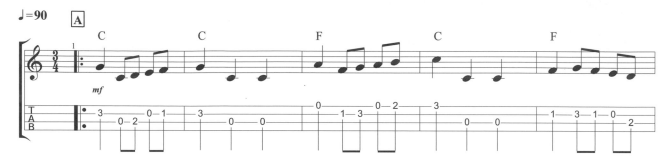

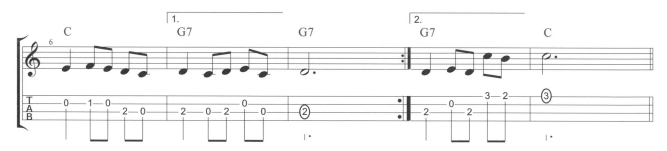

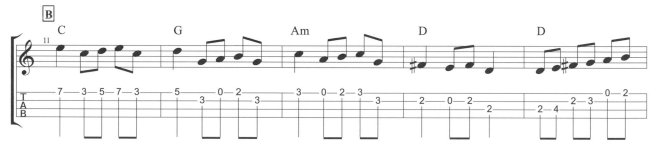

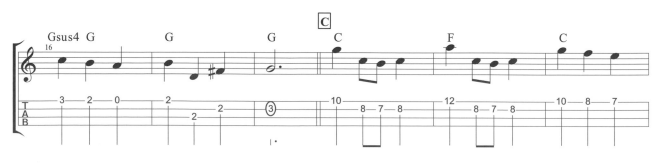

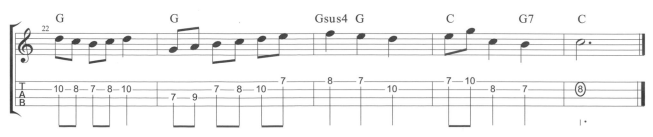

烏克麗麗編曲 葉馨婷
Ukulele arr. Cindy Yeh

小步舞曲

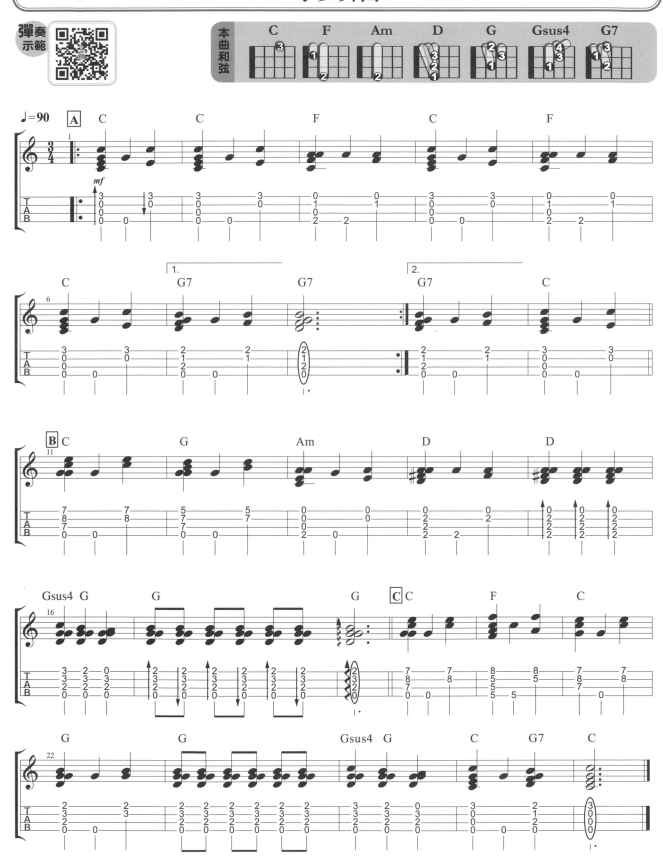

烏克麗麗編曲　葉馨婷
Ukulele arr. Cindy Yeh

小步舞曲

MP3/CD 11

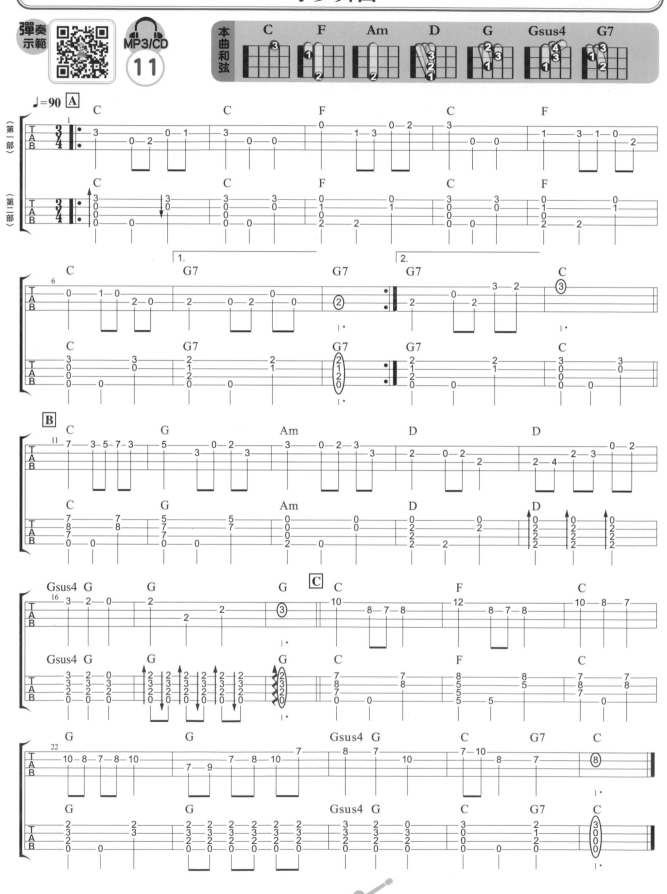

鬥牛士之歌
Carmen prelude Toreador

〔作曲〕比才 *Georges Bizet* {1838～1875}

難易度 ♪♪♪♪♪

 ## 曲目介紹

　　這首鬥牛士之歌出自於歌劇《卡門》，是法國作曲家比才於 1874 年創作的，也是該歌劇中最為人所熟悉的段落。常單獨被演奏呈現，描寫著歡樂氣氛和劇中次要人物—鬥牛士的英勇形象。

 ## 彈奏重點

◉ | 第一部 |

切分音符需要明確地彈出長短拍的節奏，呈現出場中鬥牛士精準掌握與牛隻互動的敏捷感。

◉ | 第二部 |

下刷時用食指指甲，反拍上刷用食指側邊指腹，**XXXX** 部分表示切音。

（切音，請參考 P.16）

◉ | 獨　奏 |

- 切音穿插於段落中，營造出征戰的自信帥氣感，右手刷奏和切音轉換的順暢度要留意。
- 和弦和單音均建議使用右手拇指來彈奏。
- 主旋律的部分要注意清楚有力的呈現。
- 第 10 小節 01 的 H（上方標示 H），是代表搥音。（搥音，請參考 P.15）

 ## 練習方式建議

＃ 右手切音的技巧若還沒純熟，建議先單獨練習切音技巧。切音的力道不用太大就可以產生足夠的效果，建議把右手放輕鬆來做切音練習，效果會更佳！

烏克麗麗編曲 葉馨婷
Ukulele arr. Cindy Yeh

鬥牛士之歌

彈奏示範

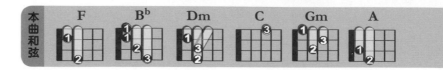

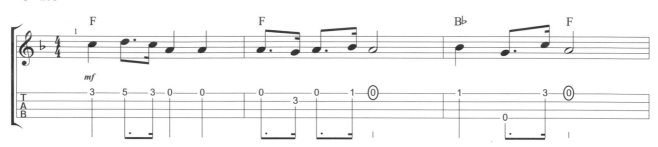

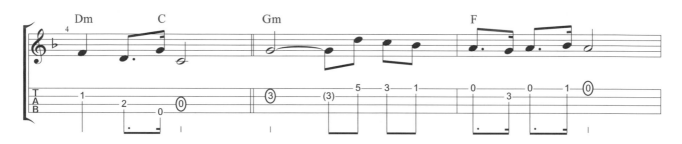

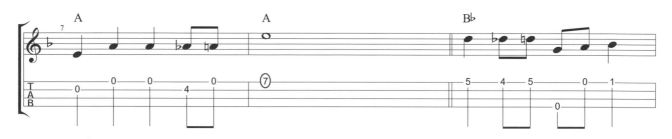

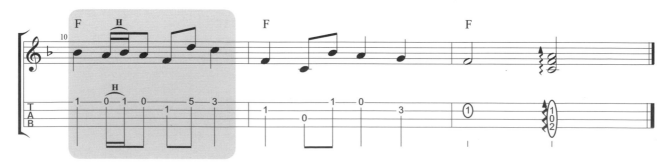

烏克麗麗編曲 葉馨婷
Ukulele arr. Cindy Yeh

鬥牛士之歌

CH.1
【古典樂曲】

本曲和弦 F B♭ Dm C Gm A

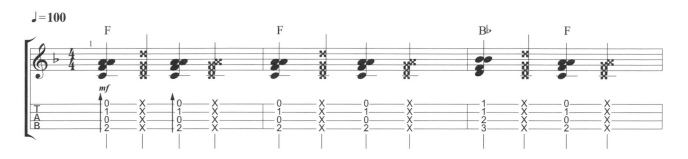

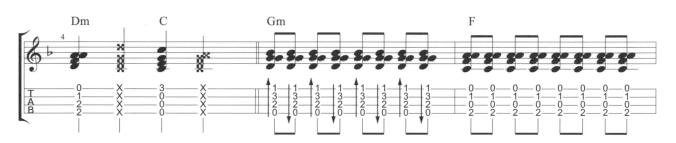

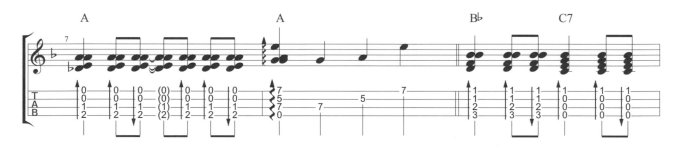

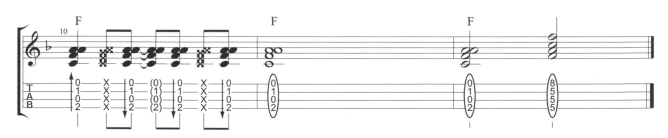

鬥牛士之歌

烏克麗麗編曲 葉馨婷
Ukulele arr. Cindy Yeh

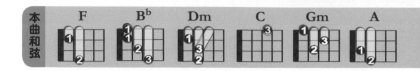

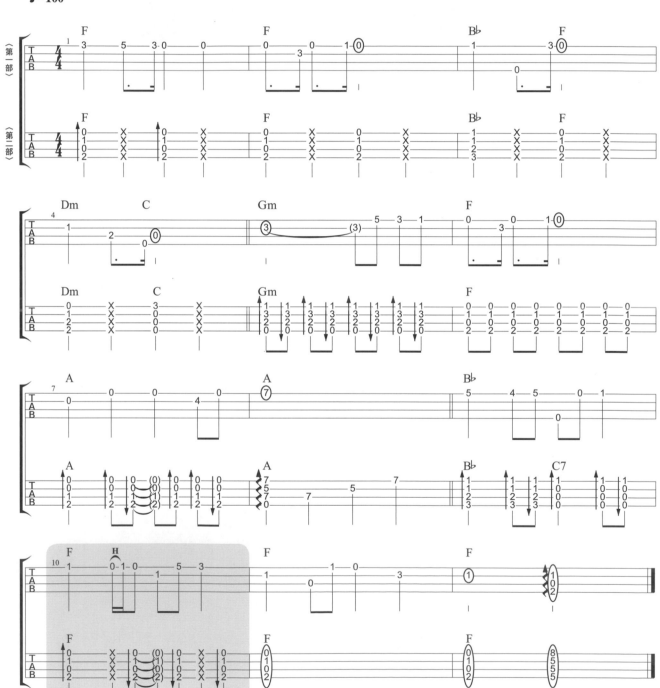

烏克麗麗編曲　葉馨婷
Ukulele arr. Cindy Yeh

鬥牛士之歌

本曲和弦 F　Bb　Dm　C　Gm　A

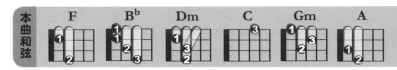

♩=100

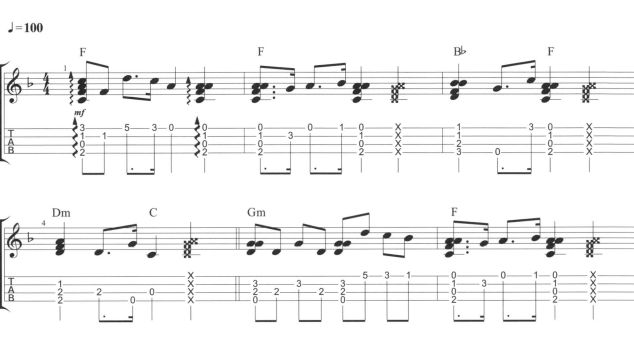

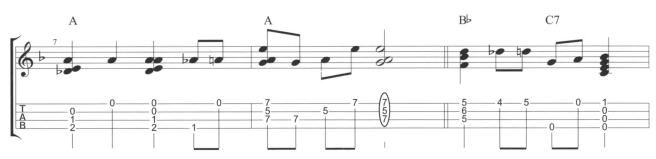

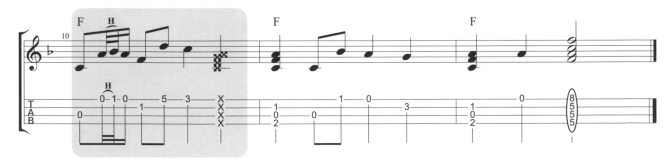

鱒魚
The Trout

〔作曲〕舒伯特 *Franz Schubert* {1797～1828}

難易度 ♪♪♪♪♪

 ## 曲目介紹

　　鱒魚（The Trout）是舒伯特於 1817 年所創作的 ，一首曲調甜美深受人喜愛的曲子。舒伯特長年徜徉在阿爾卑斯山林木壯闊的山野之間，作品中也呈現出這種明朗的氣氛。1819 年更以此曲為基調，創作了鱒魚五重奏的室內樂。

 ## 彈奏重點

◉ | 第二部 |
- **和弦部分**：右手建議可使用拇指琶音（如譜上第 2 小節所標示），第 10 ～ 20 小節則可使用二指法。
- 第 2 ～ 7 小節有三連拍，要在一拍中彈奏三個音，請注意拍長的穩定。

◉ | 獨　奏 |
- **和弦部分**：右手可使用拇指下刷琶音（參考譜上第 2 小節之標示）。
- 本曲的拍長變化較多元，彈奏時要注意拍長及休止符。

 ## 練習方式建議

♯ 第 1 部主旋律先練熟悉，再進階到獨奏時會較順利。

烏克麗麗編曲 葉馨婷
Ukulele arr. Cindy Yeh

鱒魚

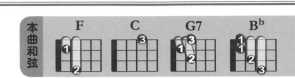

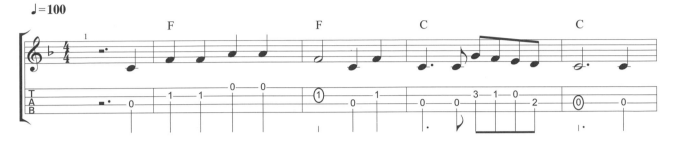

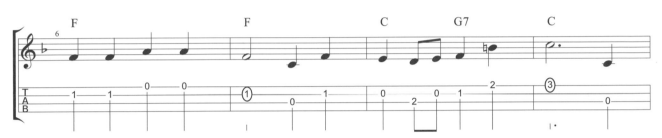

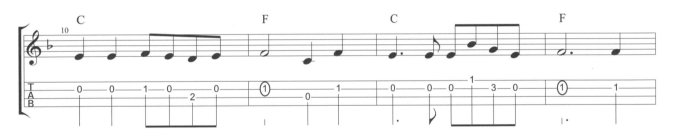

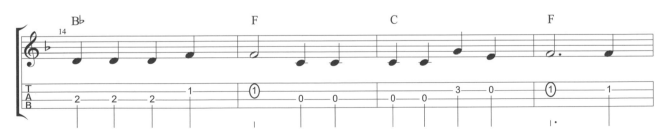

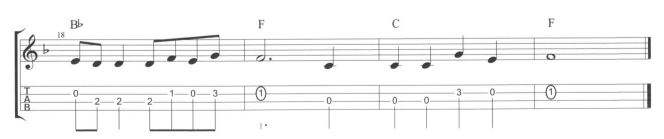

烏克麗麗編曲 葉馨婷
Ukulele arr. Cindy Yeh

鱒魚

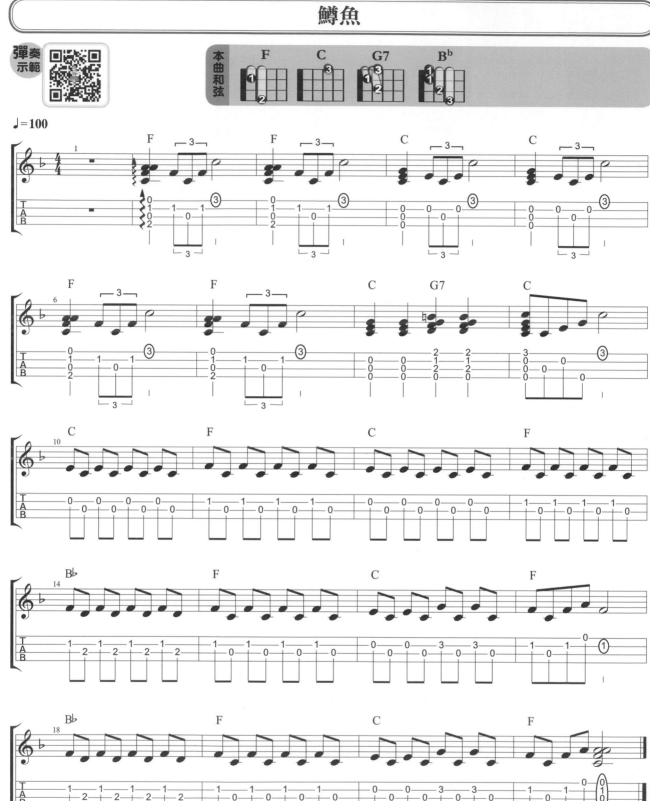

鱒魚

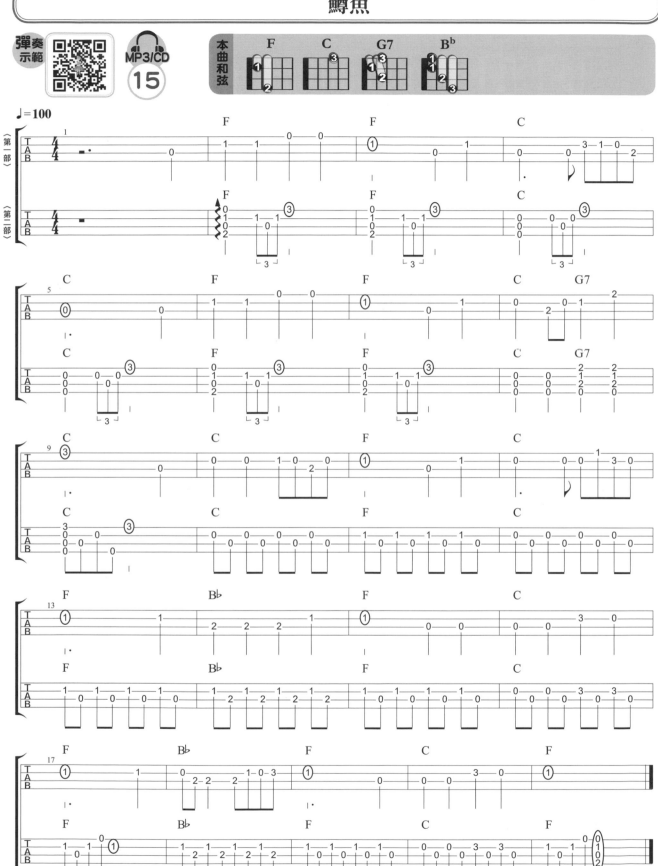

CH.1 〔古典樂曲〕

烏克麗麗編曲 葉馨婷
Ukulele arr. Cindy Yeh

鱒魚

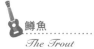

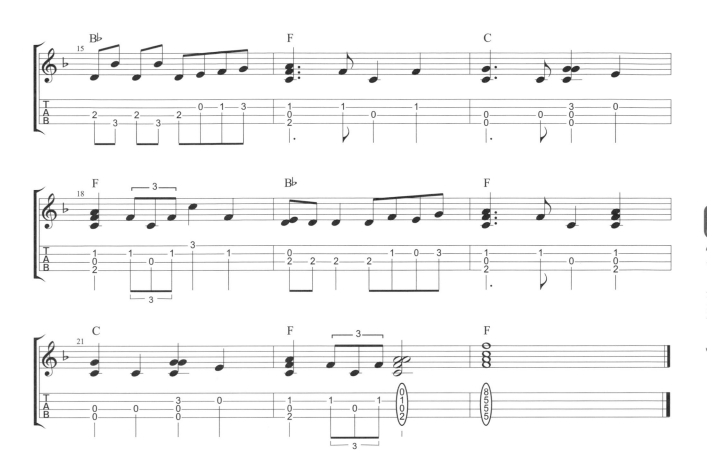

古典樂曲Cн.1

59

烏克經典
{古典 & 世界民謠的烏克麗麗}

卡農

Canon in C

{作曲} 帕海貝爾 *Johann Pachelbel* {1653～1706}

難易度 ♪♪♪♪♪

 曲目介紹

　　卡農其實是複調音樂的一種，原意是「規律」，一個聲部的曲調始終追逐著另一聲部直到最後一小節。這首 Pachelbel 帕海貝爾的卡農原曲是 D 大調，為了彈奏上的容易度，將編曲改成 C 調，和弦上的掌握會比較容易。若想彈出原曲 D 大調的音，可將四弦都調高 2 個半音即可。

* 1～4 弦調音成：B－#F－D－A

 彈奏重點

◎|合　奏|

A 段前 8 小節上方的 8 個和弦即為整曲的和弦，可不斷循環，可用基礎的 Folk Rock 刷法或搭配切音的伴奏法作為刷奏。（**伴奏刷奏**，請參考 P.65）

A、B、C、D 四段可以單獨練習，獨奏時可一人彈完全首。兩個人時可一人彈伴奏一人彈 A＋B＋C＋D 段。若是初學和進階學習者合奏，可請初學者重複彈簡單的 A 或 B 部分，或是負責和弦刷奏。進階學習者則可彈 B＋C＋D 或 C＋D 等自由的排列組合，結尾再一起彈 E 段。

D 段和弦部分右手用拇指琶音彈奏（如第 4 小節標示），熟練之後則可發揮創意即興演奏，很有樂趣！

◎|獨　奏|

・左手的按法要確實，和弦的琶音要明顯的彈出，可以增添曲子的優美感。
・第 33 ～ 36 小節左手建議按法如右圖。
・第 74 小節為**泛音技法**，請參考本書第 15 頁說明。

練習方式建議

♯ **分段練習**：每一段都確實完整練習後再進入下一段落。

♯ 本曲是基本功的重要練習曲，切記左手的按壓要確實練習。練習時速度由慢速開始練，確認左手都能確實到位後再整曲加速。

♯ 本曲請務必對節拍器練習。

Ch.1

【古典樂曲】

圖│獨奏運指說明 第 33～36 小節

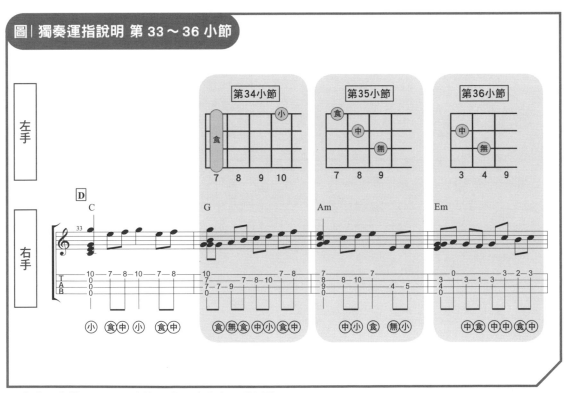

＊合奏 C 段第 33～36 小節運指可參考上列的編排。

※ 合奏 ※

烏克麗麗編曲　葉馨婷
Ukulele arr. Cindy Yeh

卡農

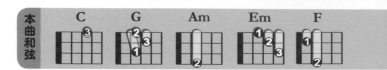

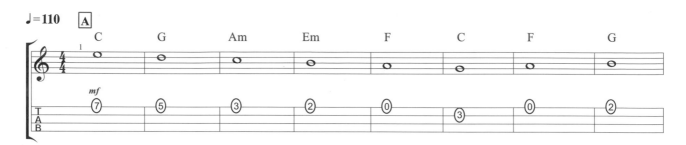

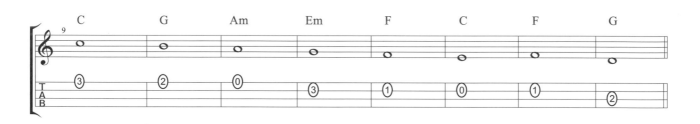

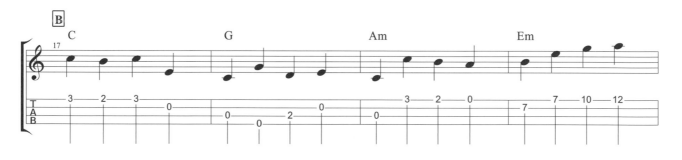

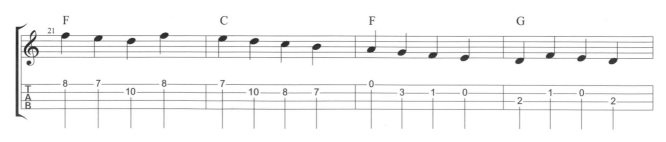

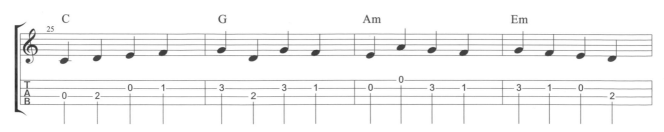

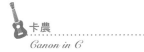

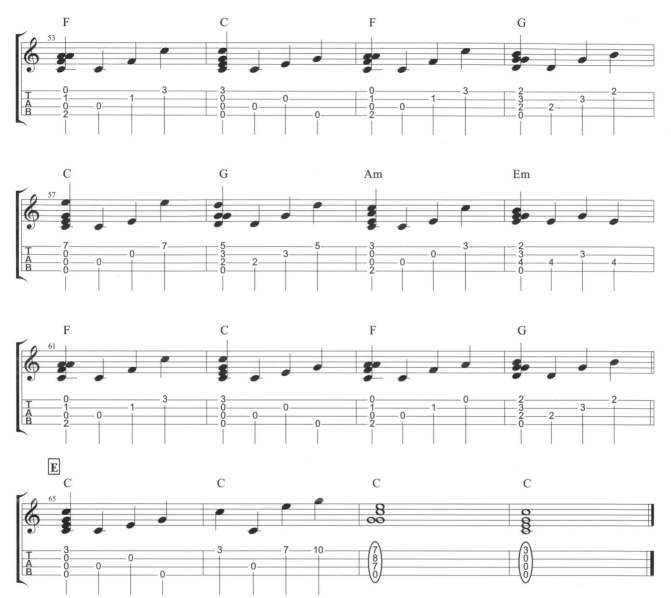

烏克麗麗編曲 葉馨婷
Ukulele arr. Cindy Yeh

切音刷奏參考

CH.1 〔古典樂曲〕

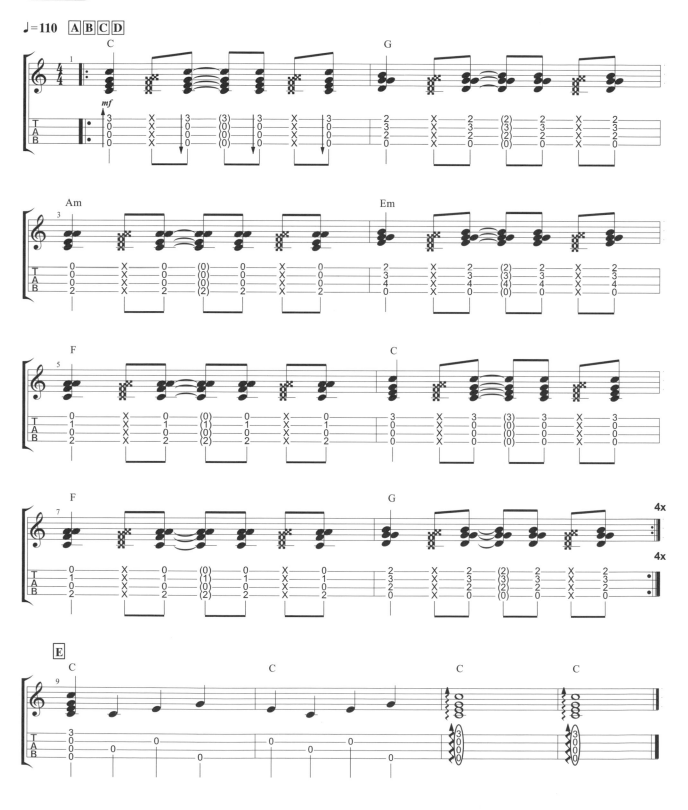

烏克經典
〔古典 & 世界民謠的烏克麗麗〕

烏克麗麗編曲 葉馨婷
Ukulele arr. Cindy Yeh

卡農

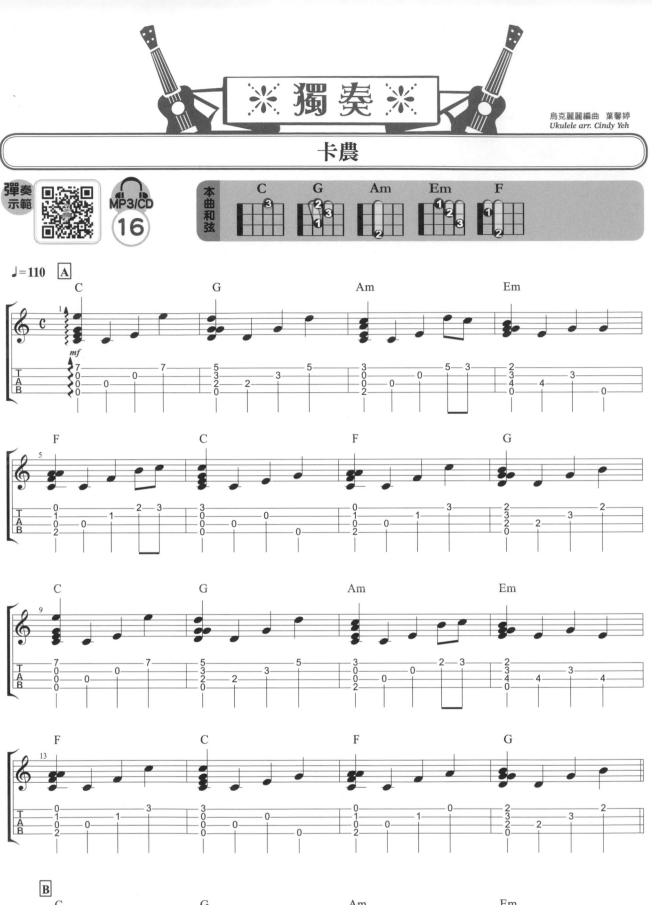

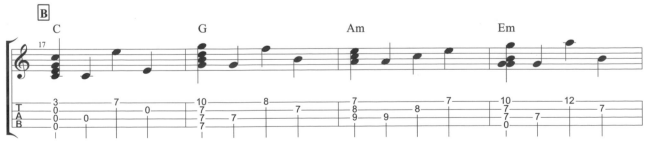

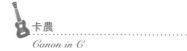

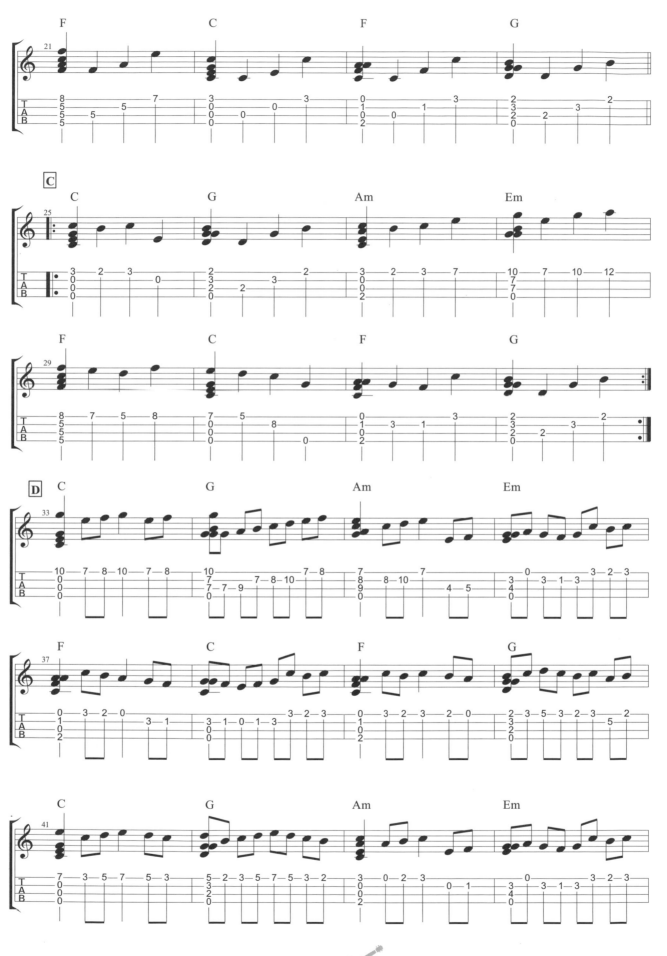

CH.1
〔古典樂曲〕

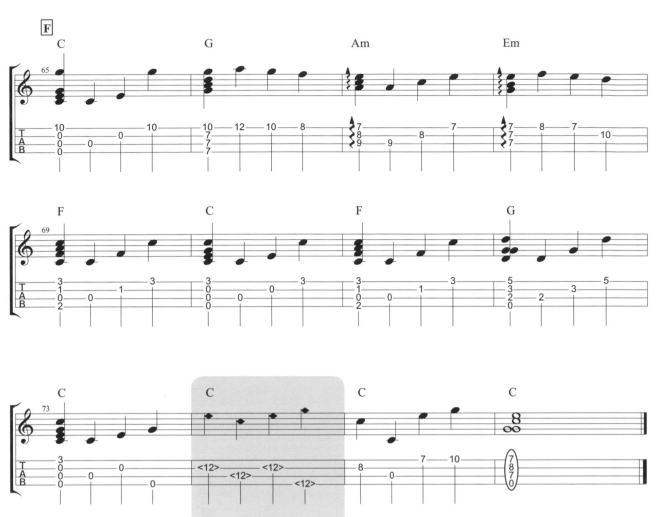

 曲目介紹

　　這首貝多芬第八號鋼琴奏鳴曲「悲愴」的第 2 樂章 { 如歌的行板 }，是貝多芬早期的巔峰之作，經常出現在電視廣告或戲劇的配樂中。

 彈奏重點

本首曲譜以獨奏方式呈現：

・彈奏時可注意琵音和一般下刷音右手力道控制差異。

以第 1 小節為例　　　　　　　　　以第 9 小節為例

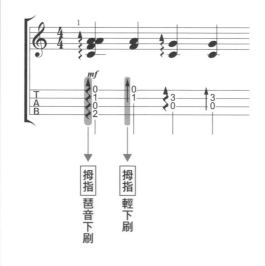

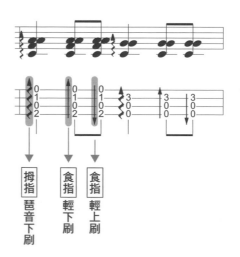

古典樂曲 CH.1

• 第 4 小節右手刷奏建議
（第 6、9、13、14、15、28、29、30 小節均可對照參考）

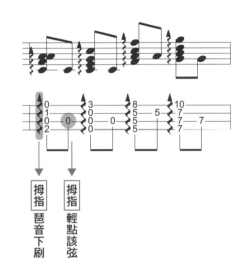

拇指 琶音下刷

拇指 輕點該弦

• 要掌握強弱拍，特別留意別讓伴奏音搶走了主旋律的風采。

練習方式建議

♯ 這首曲子建議先參考示範演奏，再進行練習，比較容易掌握輕重拍的呈現。

＊本曲譜編曲設定未將和弦列出，特此說明。

烏克麗麗編曲　葉馨婷
Ukulele arr. Cindy Yeh

﹟獨奏﹟

{貝多芬第八號鋼琴奏鳴曲} 悲愴 |第2樂章| 如歌的行板

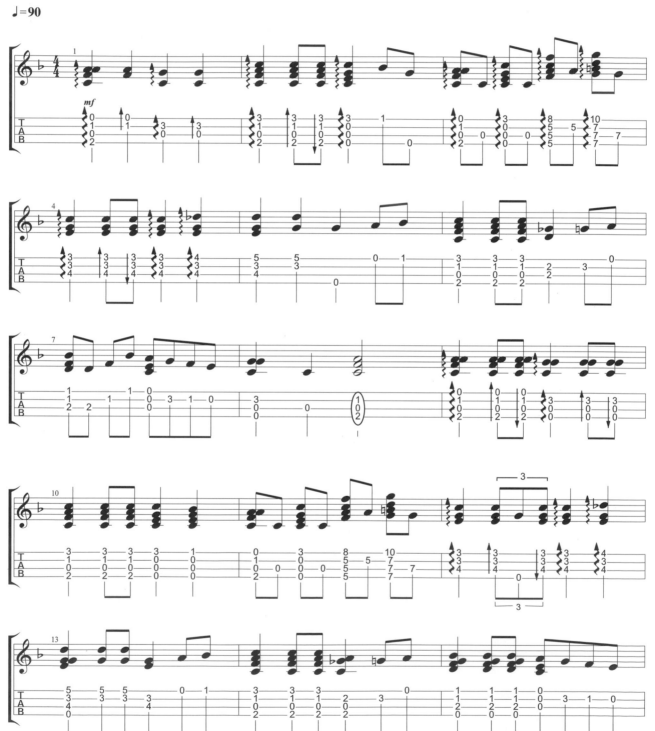

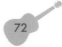

CH.1
〔古典樂曲〕

任何時刻都能是開始彈琴的好時機，

無論自學或尋找合適的老師領航，

只要開始並持續累積，

將會看見不同的自己。

祝福大家在烏克麗麗的世界中，

體會音樂在生活中的美好！

葉馨婷
Cindy Ukulele

CHAPTER 2

用烏克麗麗彈
世界民謠
Ukulele Meets Folk Music

　　民謠泛指在各地民間流行的，富有民族色彩的歌曲。世界各地都有流傳久遠，屬於自己地方特色的歌曲。有許多曲子都已無法得知作曲者是誰。

　　民謠的類別非常豐富，有宗教、愛情、歌頌風景的，各地的民謠也會明顯地呈現各地所流行的音樂曲風。比如說法國民謠的澎湃、義大利民謠的熱情活潑、英國民謠的恬靜、中國民謠的溫婉、台灣民謠的地方風情、西班牙民謠的狂野等等的。再再都顯現出各個民族不同的特色文化與民族性格。

	曲目	DUTE-1 第 1 部	DUTE-2 第 2 部	DUTE 合奏	SOLO 獨奏	難易分級
★1	康康舞 {法國}	P.78	P.79	P.80	P.77	♪
2	綠袖子 {英格蘭}	P.82	P.84	P.86	P.88	♪♪
★3	丟丟銅仔 {台灣}	P.92	P.93	P.94	P.91	♪♪
4	聖塔露西亞 {義大利}	P.96	P.97	P.98	P.99	♪♪
5	茉莉花 {中國}	P.102	P.103	P.104	P.105	♪♪♪
6	化裝舞會 {探戈舞曲}	P.108	P.109	P.110	P.111	♪♪♪
★7	往事難忘 {英格蘭}	P.116	P.117	P.118	P.114	♪♪♪♪
8	卡布里島 {義大利}	P.122	P.124	P.126	P.128	♪♪♪♪
9	我的太陽 {義大利}	P.132	P.134	P.136	P.138	♪♪♪♪♪

[註] 因力求版面配置更便於讀者閱讀與彈奏，標示★曲目之樂譜順序，改為由「獨奏」開始。

康康舞

Cancan

|法國| *France*

難易度 ♪♪♪♪♪

 曲目介紹

　　康康舞是起源於法國且流傳至今已有 150 年的歷史，起初是屬於男性帶有運動性質的舞蹈，後來演變成女性風情較濃厚的一種舞蹈。最典型的動作是有高踢腿的動作搭配上華麗的羽毛頭飾和澎澎裙擺，而康康舞的風行也讓配樂為世人所熟悉。

 彈奏重點

◉ |第一部|

- 左手按壓的琴格都在前三格，所以可輕鬆的以食指負責第一琴格，中指負責第二琴格，無名指負責第三琴格。
- 右手可全部以拇指或用二指法的方式來彈奏。（二指法，請參考 P.15）

◉ |第二部|

- 用食指簡單的上下刷奏即可完成伴奏部分（第 2～7 小節右手刷奏請參考譜第 1 小節之刷奏標示）。
- 全曲刷奏方式同第 1 小節，用食指刷奏 | 下 下上 下 下上 |

 練習方式建議

＃ 第 1 部的第 4 和第 8 小節有較多的半拍音，可多在此小節反覆練習到順手為止再把整首串起來彈奏。

＃ 當有兩把琴一起合奏時，可以玩挑戰每次彈奏速度比上一次快，愈來愈快的遊戲 (Faster Game)，也可嘗試 1、2 部角色互換的遊戲。

烏克經典
〔古典 & 世界民謠的烏克麗麗〕

烏克麗麗編曲　葉馨婷
Ukulele arr. Cindy Yeh

康康舞

本曲和弦
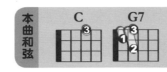

♩=120

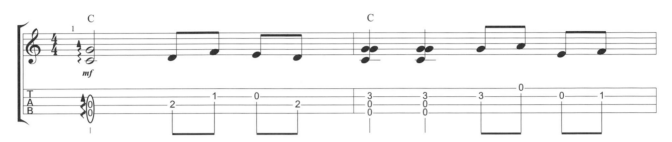

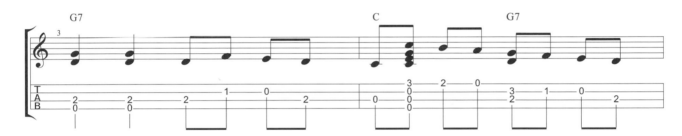

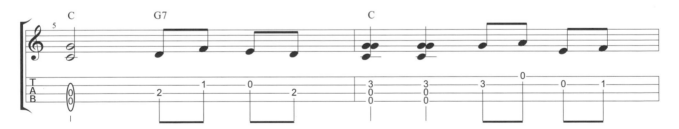

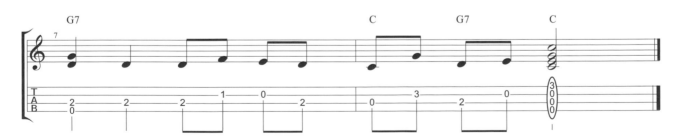

烏克麗麗編曲　葉馨婷
Ukulele arr. Cindy Yeh

康康舞

彈奏示範

本曲和弦

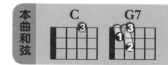

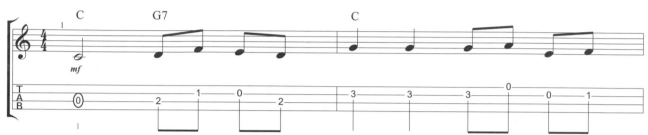

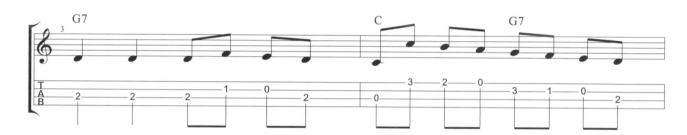

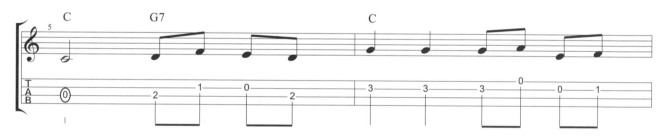

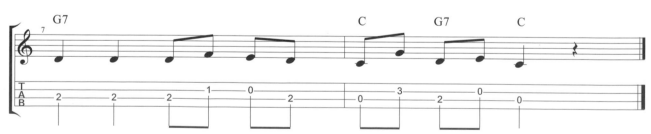

烏克麗麗編曲　葉馨婷
Ukulele arr. Cindy Yeh

康康舞

彈奏示範

本曲和弦

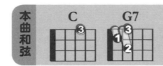

♩＝**120**

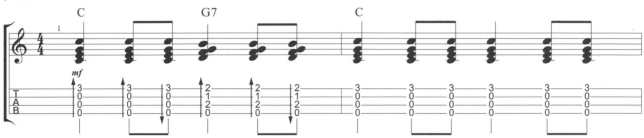

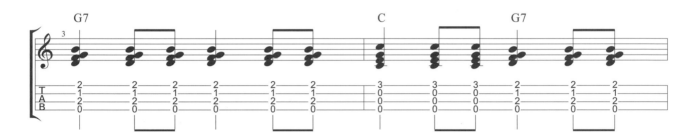

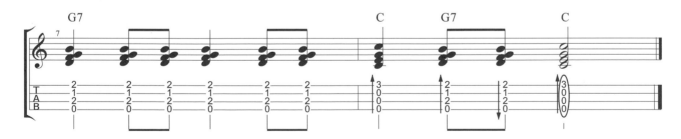

CH2
〔世界民謠〕

康康舞

烏克麗麗編曲　葉馨婷
Ukulele arr. Cindy Yeh

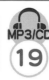
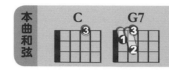

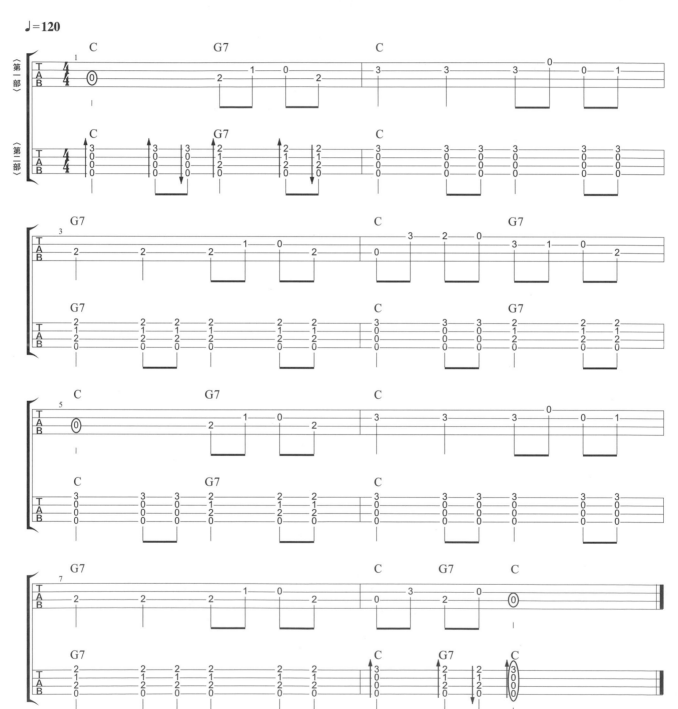

綠袖子

Green Sleeves

| 英格蘭 | England

 曲目介紹

　　綠袖子是一首傳統的英格蘭民謠，約於 16 世紀開始流行於英格蘭的民間。這首曲子的作曲者已不可考，一個廣為流傳但未被證實的說法是：這首曲子是英王亨利八世（1491 ～ 1547 年）作給其愛人安妮 · 博林皇后。因安妮曾拒絕亨利八世的愛意，令亨利八世對他更痴痴的苦戀。

◇〔自己的衣袖套著情人的袖子〕意味著〔向世人宣告自己有心儀的對象〕。

 彈奏重點

◉ | 第二部 |

　　• 譜上若有兩弦音，右手可選擇用拇指琶音或二指法夾弦來彈奏。

　　• 最後一小節為**自然泛音**，請參考本書第 16 頁說明。

◉ | 獨　奏 |

　　這是首溫柔抒情的曲子，和弦部分的琶音是否彈得好會影響曲子的美感。因此在彈奏時需特別留意。

　　有許多小節如第 3 至第 4 小節，或如第 17 到 18 小節，需注意左手把位轉換是否換得順。

 練習方式建議

♯ 務必請分段練習，每一段確實熟練後再往下一段。

♯ 建議在有移動把位的轉換和弦小節之間，反覆作練習。

CH2 〔世界民謠〕

烏克麗麗編曲 葉馨婷
Ukulele arr. Cindy Yeh

綠袖子

彈奏示範

本曲和弦　Am　G　Dm　E7　C

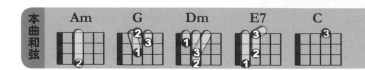

♩=100

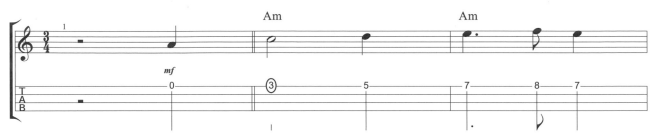

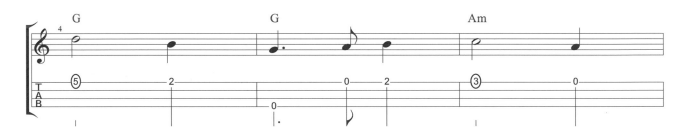

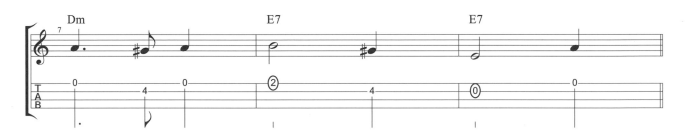

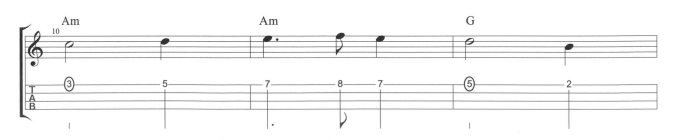

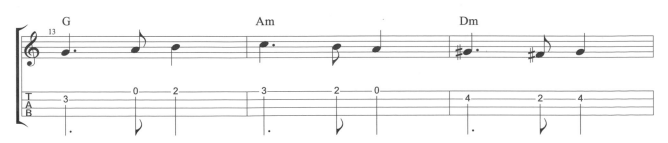

綠袖子
Greensleeves

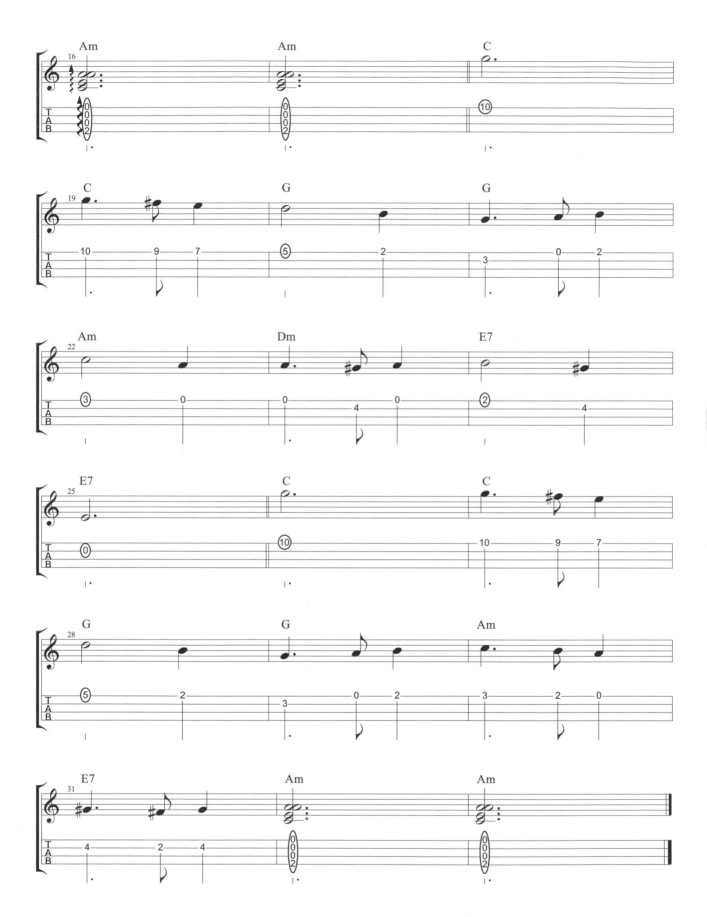

CH2
〔世界民謠〕

83

烏克麗麗編曲　葉馨婷
Ukulele arr. Cindy Yeh

綠袖子

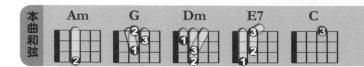

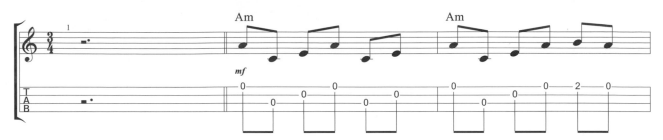

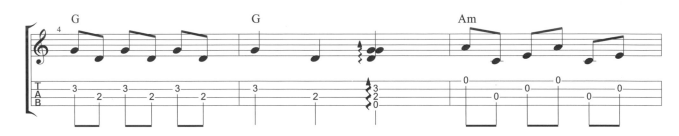

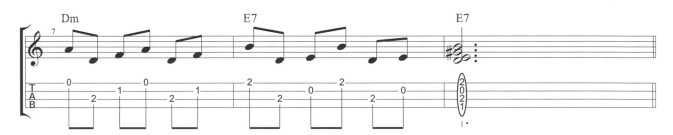

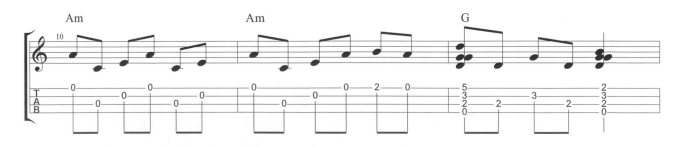

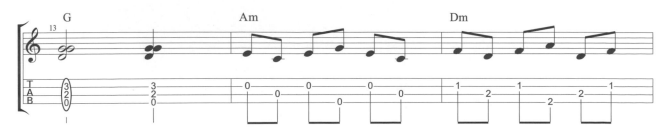

綠袖子
Greensleeves

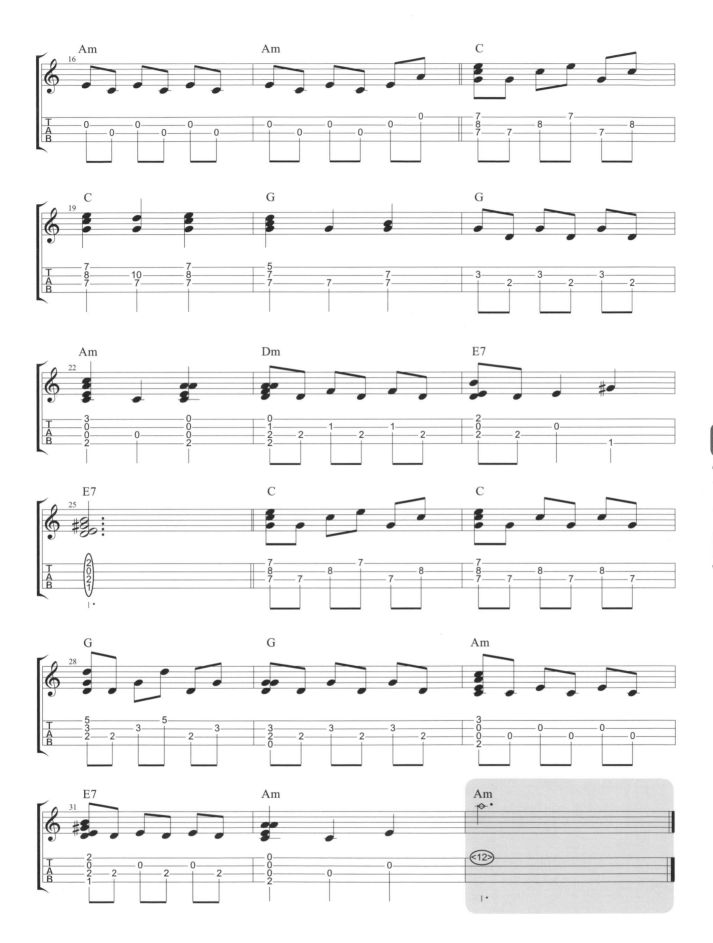

烏克麗麗編曲　葉馨婷
Ukulele arr. Cindy Yeh

綠袖子

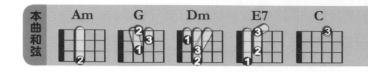

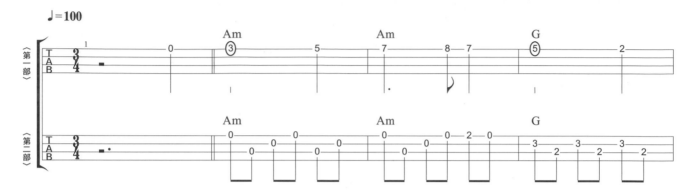

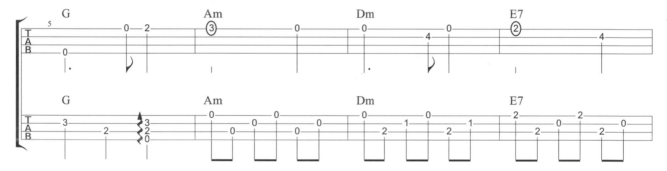

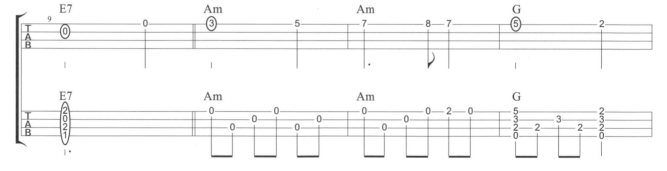

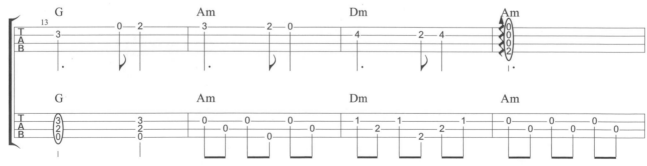

綠袖子
Greensleeves

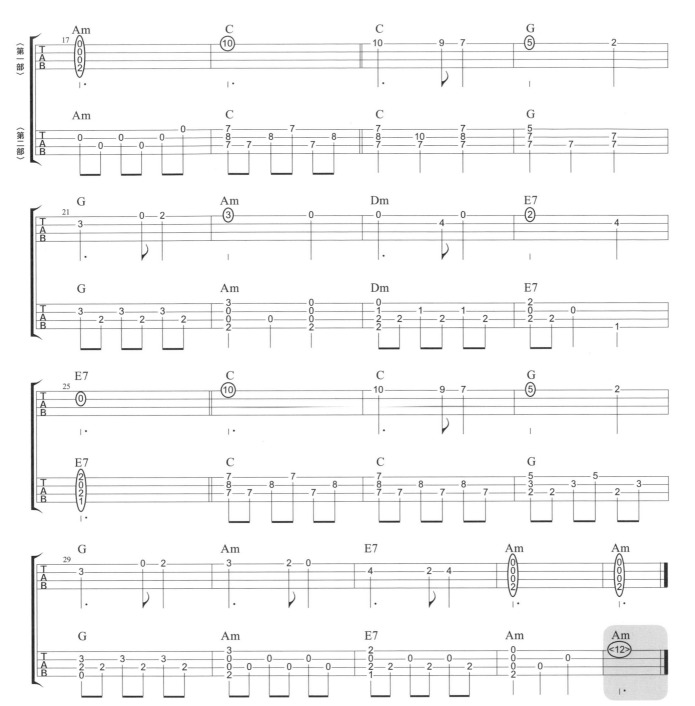

CH2
〔世界民謠〕

烏克麗麗編曲　葉馨婷
Ukulele arr. Cindy Yeh

綠袖子

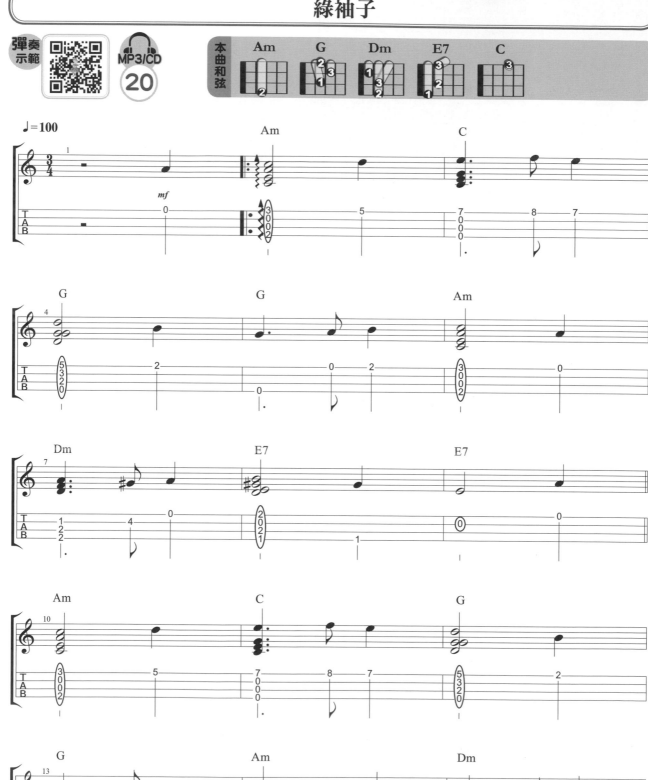

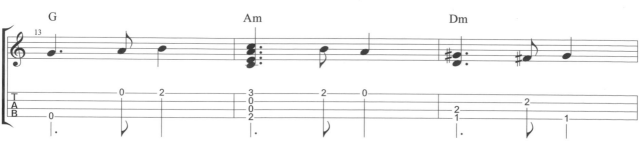

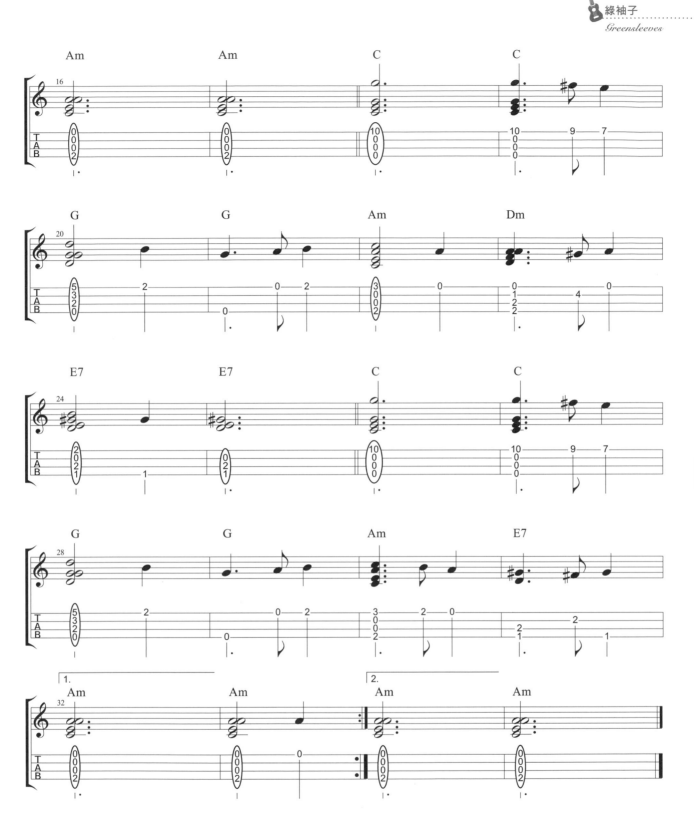

Cʜ2 {世界民謠}

丟丟銅仔

Clinking Coins

| 台灣 | Taiwan

難易度 ♪♪♪♪♪

 曲目介紹

　　丟丟銅仔是源自於台灣宜蘭的閩南語童謠，由生在 1943 年的呂泉生先生採譜。有一說，丟丟銅仔為貨車的汽笛聲；亦有傳言是指丟銅錢的遊戲。二者都不可考，但的確是一首傳唱至今，極具地方特色的民謠。

 彈奏重點

◉ | 第一部 |
B 段前 4 小節（第 8 ～ 10 小節）的左手運指分配可使用中指按琴格 5，小指按琴格 7，食指按琴格 3。

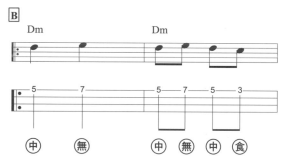

◉ | 第二部 |
右手可用二指法進行彈奏。

◉ | 獨　奏 |
- 彈奏和弦時右手使用拇指琶音（整曲右手的和弦彈奏，請參考第 1 小節的標示）。
- 和弦部分有許多小節要用封閉和弦的指型，可加強練習指力。

 練習方式建議

♯ 請由第 1 部主旋律先熟習後再循序漸進練習其他部份。

烏克麗麗編曲　葉馨婷
Ukulele arr. Cindy Yeh

丟丟銅仔

本曲和弦　Dm　Am　C

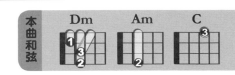

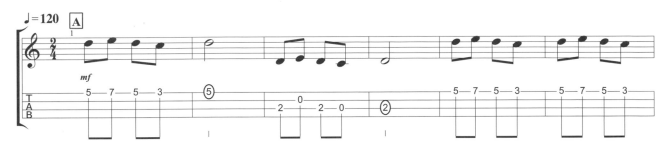

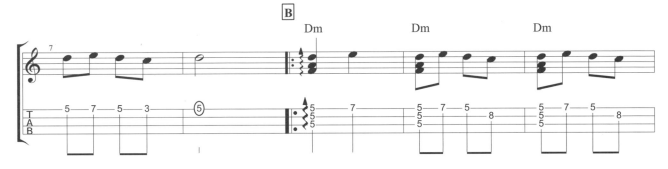

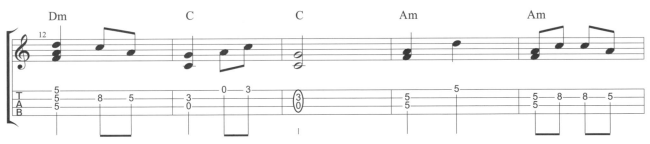

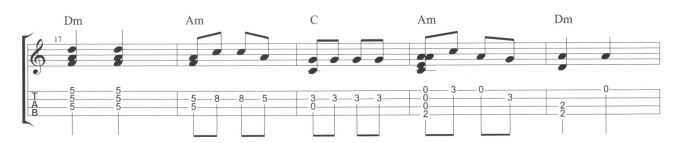

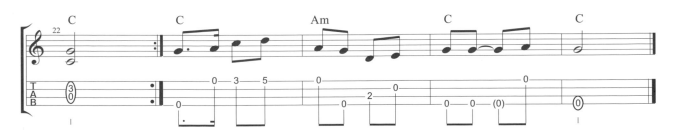

CH2

〔世界民謠〕

烏克麗麗編曲　葉馨婷
Ukulele arr. Cindy Yeh

丟丟銅仔

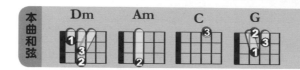

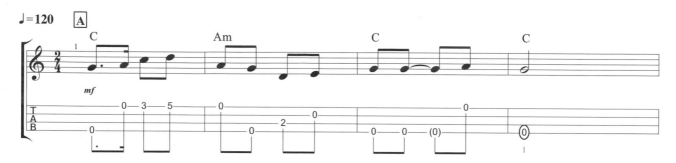

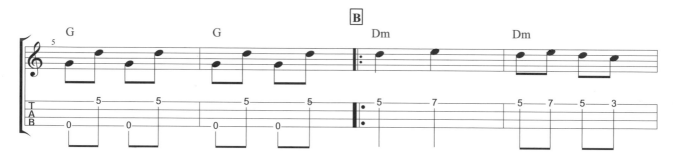

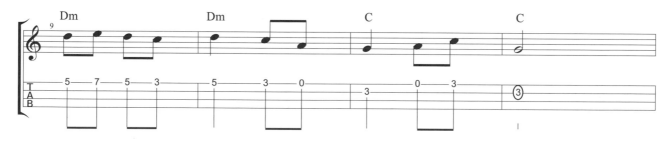

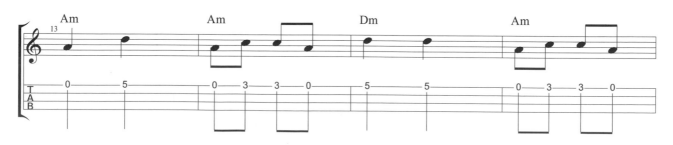

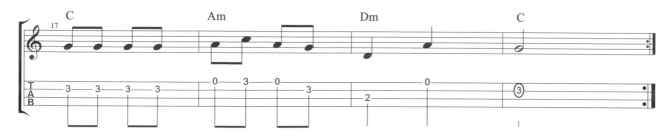

烏克麗麗編曲　葉馨婷
Ukulele arr. Cindy Yeh

丟丟銅仔

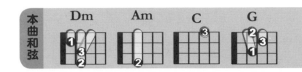

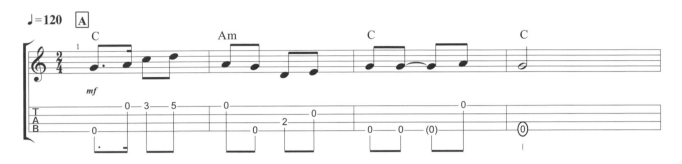

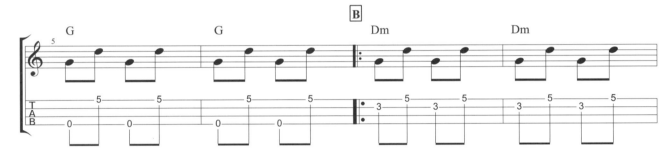

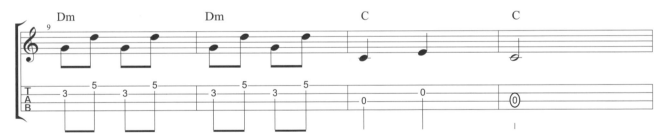

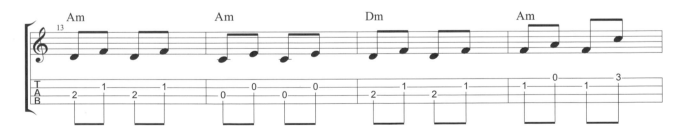

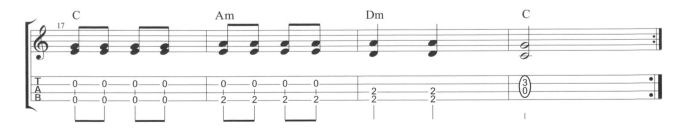

CH2

〔世界民謠〕

烏克經典
〔古典 & 世界民謠的烏克麗麗〕

烏克麗麗編曲　葉馨婷
Ukulele arr. Cindy Yeh

丟丟銅仔

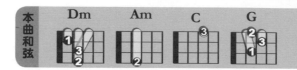

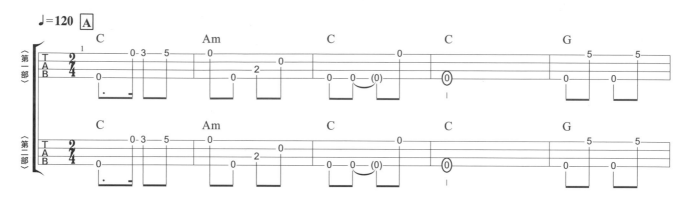

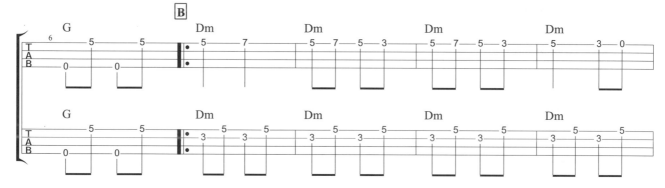

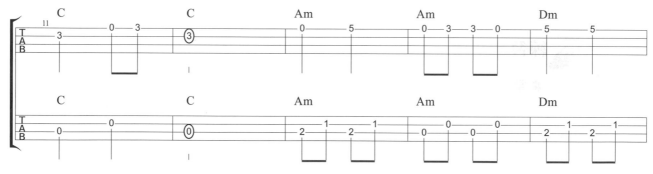

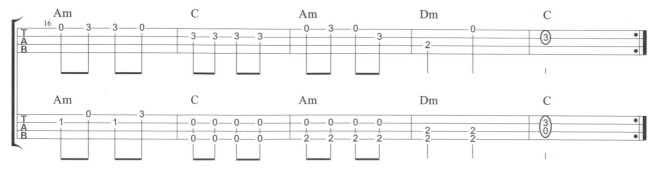

聖塔露西亞
Santa Lucia

| 義大利 | *Italy*

 曲目介紹

　　聖塔露西亞的歌詞,是描述一名船夫請客人在傍晚的涼風中搭他的船出去兜一圈,欣賞義大利那不勒斯灣的聖塔露西亞區優美的風景的故事。

 彈奏重點

- 掌握 3/4 拍的節奏。
- 2 拍和 1 拍的拍長要確實掌握,才不會造成每小節的長度不同。

◉ | **第二部** |

　　第 3、7、8、11、12 小節的兩弦音可用二指法夾弦或拇指撥奏的方式來彈奏。

 練習方式建議

♯ 掌握住 3/4 的節奏,此曲頗容易上手。

CH**2**
〔世界民謠〕

烏克麗麗編曲 葉馨婷
Ukulele arr. Cindy Yeh

聖塔露西亞

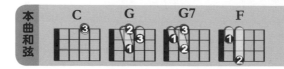

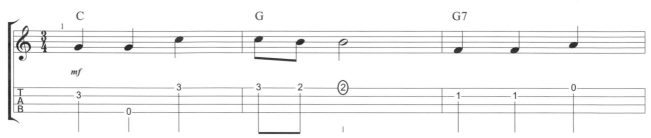

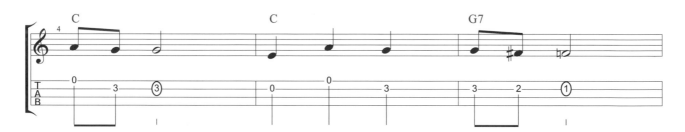

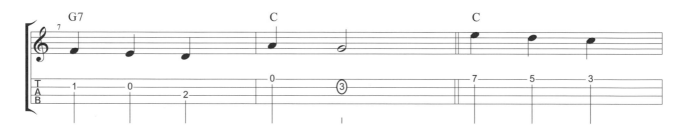

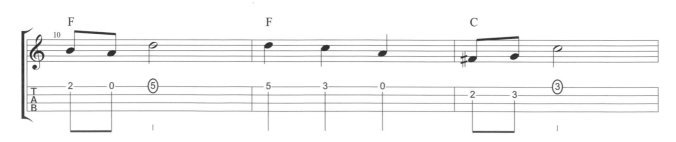

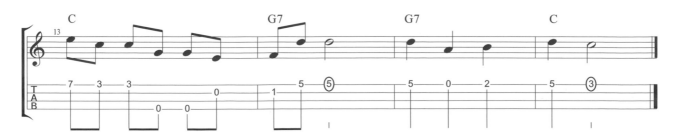

第2部

烏克麗麗編曲　葉馨婷
Ukulele arr. Cindy Yeh

聖塔露西亞

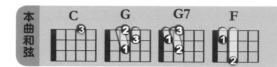

♩ = 100

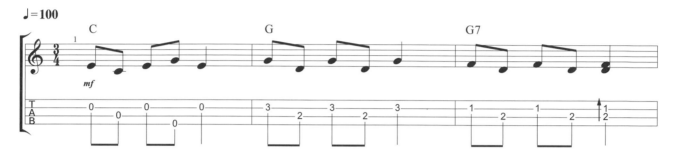

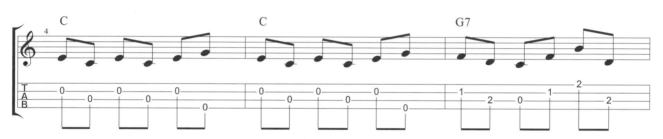

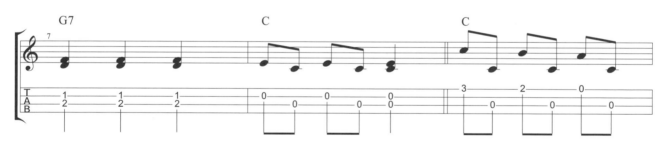

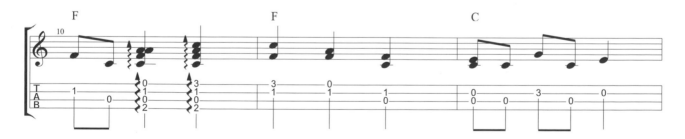

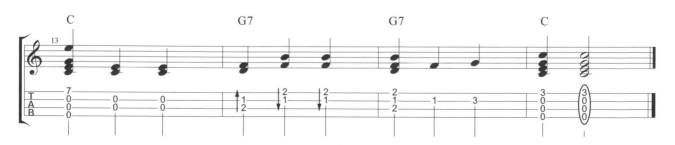

CH2
〔世界民謠〕

烏克麗麗編曲 葉馨婷
Ukulele arr. Cindy Yeh

聖塔露西亞

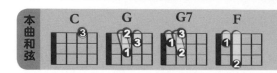

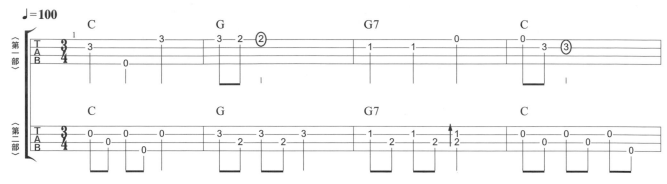

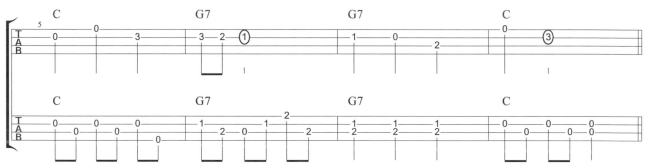

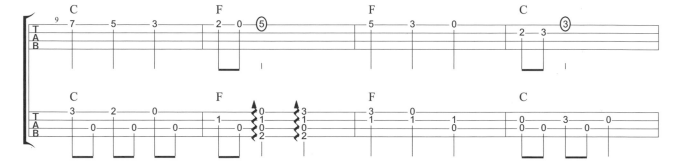

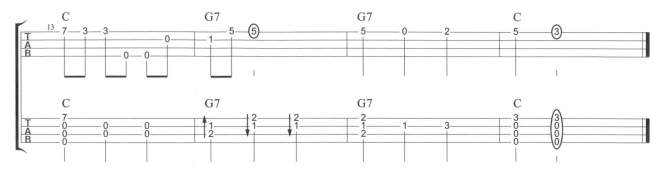

烏克麗麗編曲 葉馨婷
Ukulele arr. Cindy Yeh

聖塔露西亞

彈奏示範

MP3/CD
24

本曲和弦

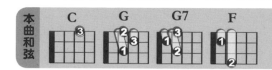

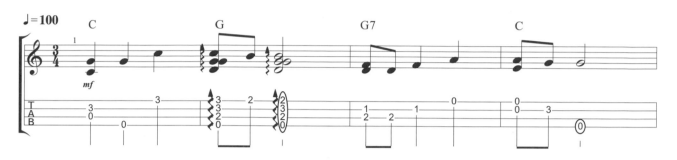

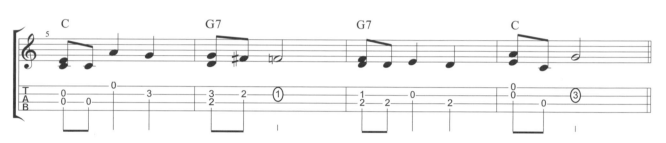

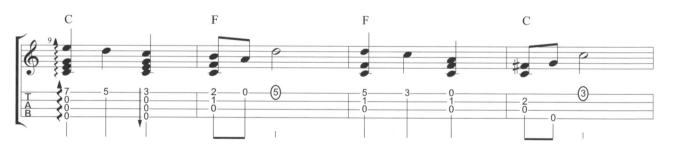

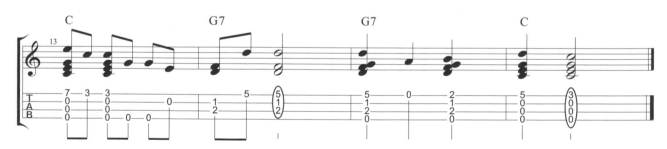

CH2

〔世界民謠〕

茉莉花
Jasmine

|中國|*china*

 曲目介紹

　　茉莉花是著名的中國民謠,最早源自於清朝乾隆年間,初名為《鮮花調》。一直是民間流傳的小調,在中國各地有許多版本歌詞。茉莉花這首曲子在中國民謠中有崇高的地位,也同時是中國民謠中最廣為西方音樂界所熟悉的一曲。

 彈奏重點

◉ |第一部|

以兩小節為單位,看旋律的進行方式來配置左手的運指,以第1、2小節為例,會有5、7、10的琴格,可初步設定左手食指來負責第5琴格,小指來負責第10琴格等等。

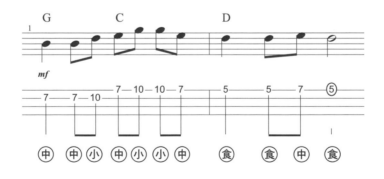

◉|第二部|

第 10 小節的指型

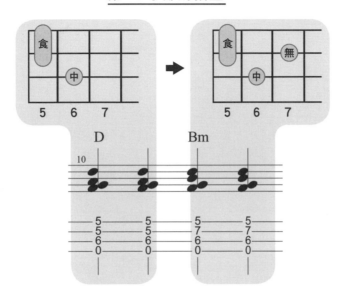

◉|獨　奏|

- 從第 1 節到第 6 小節都要注意運用封閉和弦的指型，會讓和弦轉換把位時更為流暢。

- 封閉和弦若還沒有相當穩定時，請先單獨練習封閉和弦的按壓。

練習方式建議

♯ 本曲雖然不長，但有許多需要把位移動的地方，所以建議每兩小節作為一個練習的段落，練習順了再前往下一曲段。

♯ 彈奏時要注意讓右手的琶音撥弦呈現出曲子的柔美感。

烏克麗麗編曲 葉馨婷
Ukulele arr. Cindy Yeh

茉莉花

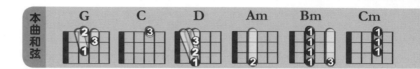

♩=70

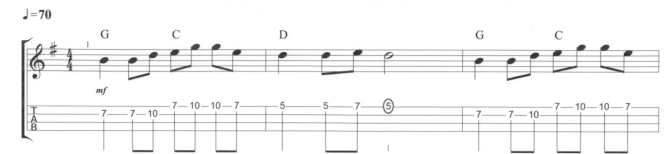

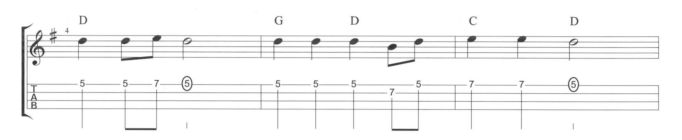

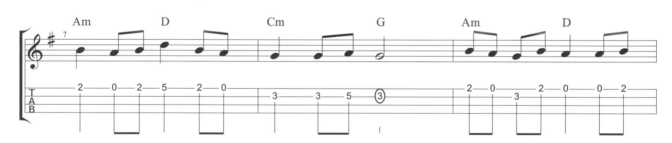

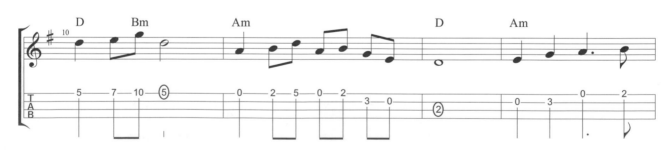

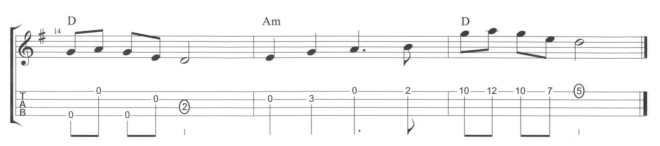

烏克麗麗編曲 葉馨婷
Ukulele arr. Cindy Yeh

茉莉花

彈奏示範

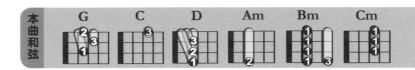

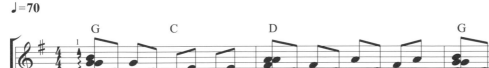

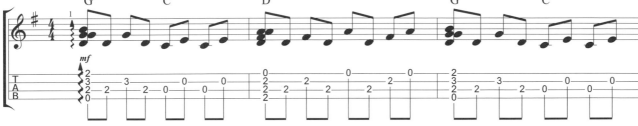

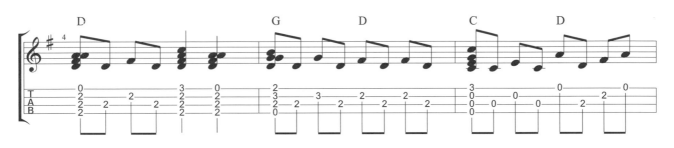

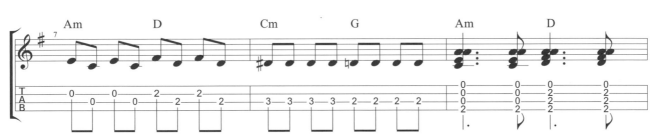

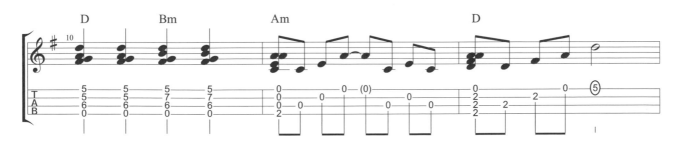

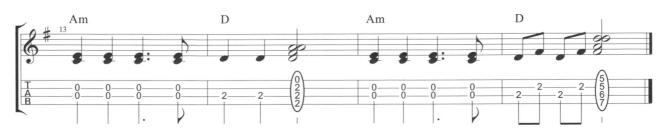

CH2

〔世界民謠〕

烏克麗麗編曲 葉馨婷
Ukulele arr. Cindy Yeh

茉莉花

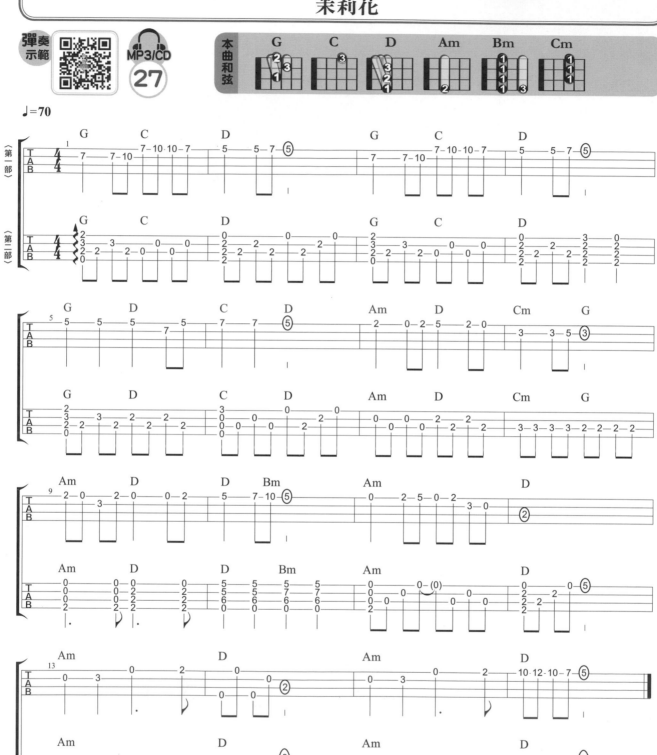

烏克麗麗編曲　葉馨婷
Ukulele arr. Cindy Yeh

茉莉花

CH2
〔世界民謠〕

化妝舞會

La Cumparsita

|探戈名曲|

{作曲} *Gerardo Matos Rodriguez*

難易度 ♪♪♪♪♪

 曲目介紹

　　本曲是創作於 1917 年的探戈經典名曲 La Cumparsita，有著非常迂迴的歷史。因歷史中有繁複的版權爭議，關於這首曲子是"屬於阿根廷還是烏拉圭"暫且不提。可知的是，這首曲子在當時受歡迎的程度，就如同現今只要聽到本曲即代表探戈的意義一般。

　　La Cumparsita 的原意是指街頭小型樂隊或嘉年華會中的遊行隊伍，參與人員未必一定要戴面具。

彈奏重點

◉ |第一部|

左手運指要先分段落先配置好

第 1、2 小節

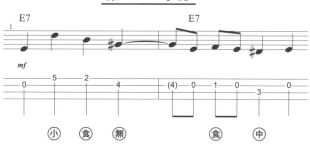

第 15、16 小節

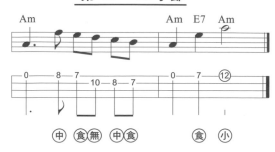

◉ | 第二部 |
刷奏型態為簡單版的探戈節奏 **｜下 下 下 下上｜**（全部用食指刷奏）

◉ | 獨　奏 |
- 和弦部分可參考第 1 小節的標示，右手使用拇指琶音彈奏。
- 第 16 小節和弦按法參考

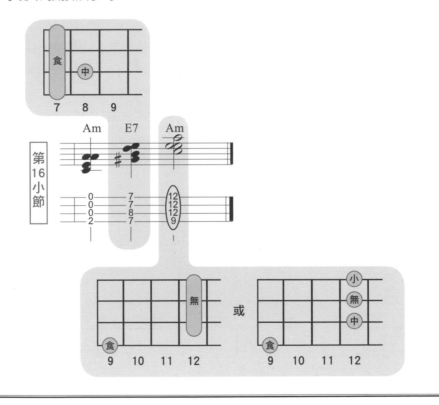

練習方式建議

♯ 第 1 部的主旋律請先練熟悉，進階到獨奏時會彈得較順。

CH2
〔世界民謠〕

烏克麗麗編曲　葉馨婷
Ukulele arr. Cindy Yeh

化妝舞會

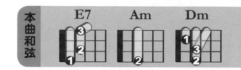

♩=120

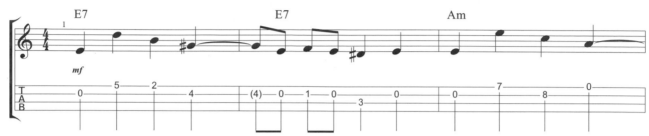

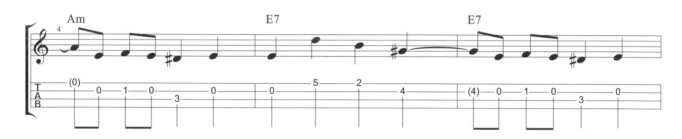

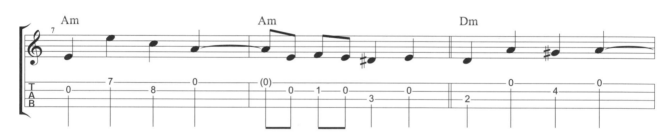

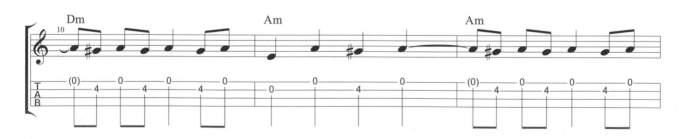

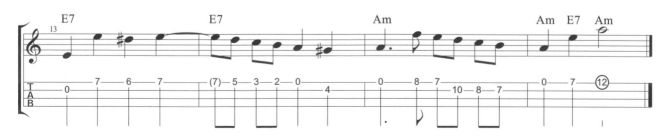

烏克麗麗編曲 葉馨婷
Ukulele arr. Cindy Yeh

化妝舞會

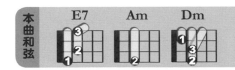

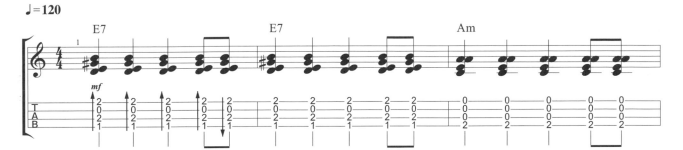

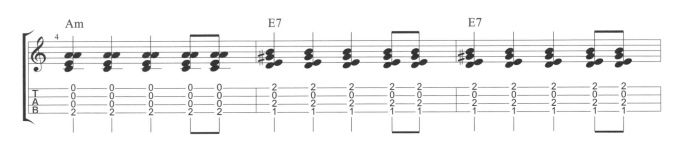

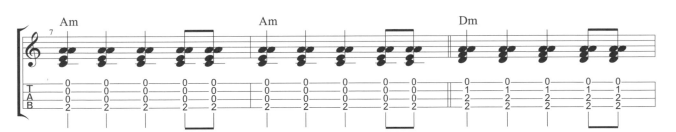

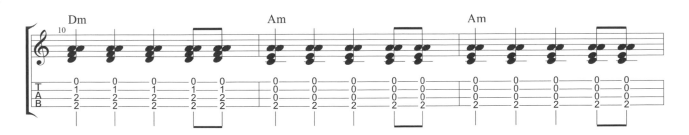

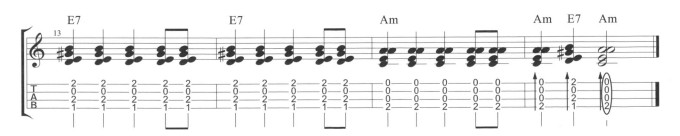

CH2

〔世界民謠〕

※ 1&2合奏 ※

烏克麗麗編曲　葉馨婷
Ukulele arr. Cindy Yeh

化妝舞會

MP3/CD
29

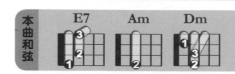

♩=120

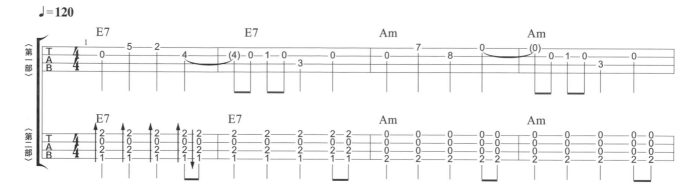

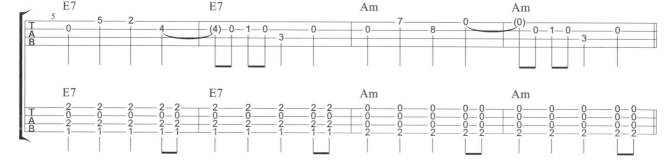

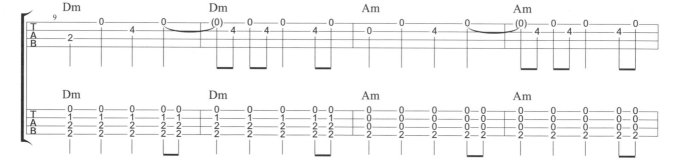

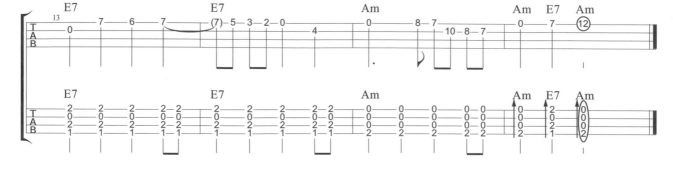

烏克麗麗編曲　葉馨婷
Ukulele arr. Cindy Yeh

化妝舞會

本曲和弦　E7　Am　Dm

 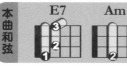 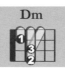

♩=120

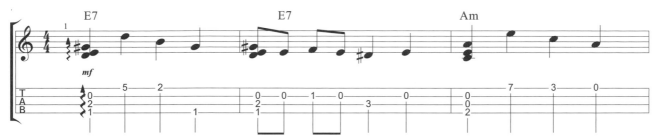

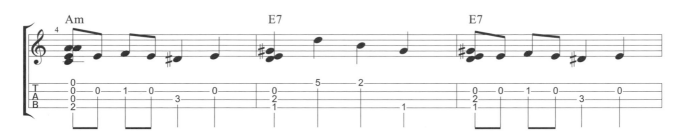

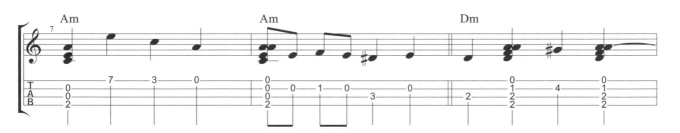

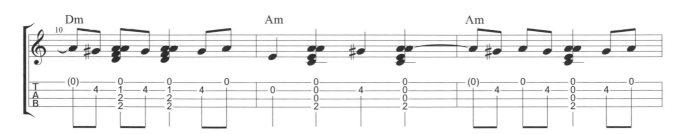

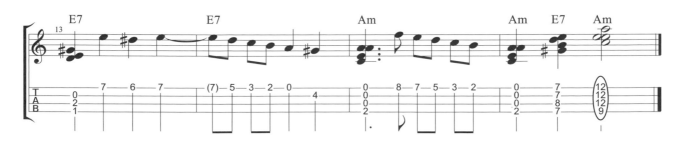

CH2
〔世界民謠〕

往事難忘
Long Long Ago

|英格蘭｜*England*　　｛作曲｝貝利 *Thomas Hayne*　　　　難易度 ♪♪♪♪♪

 曲目介紹

　　這首《往事難忘》Long Long Ago 是詩人及作詞家貝利在 1833 年的創作。後來這首歌曲流傳到美國，成為 1834 年的暢銷曲。本曲亦被翻譯成日文和中文⋯等在各國傳唱，亦是大家兒時琅琅上口的兒歌。

 彈奏重點

◉ ｜第二部｜
　　和弦的部分請參考第 1 小節標示，右手運用拇指來彈奏琶音。

◉ ｜獨　奏｜
　A 段　和弦加上單音的基礎編曲方式，可以完整呈現出曲子的美好熟悉旋律。

　B 段　基於 A 段的基礎加上右手分散和弦的變化，讓曲子的層次更顯豐富。需注意要讓主旋律明顯呈現，尤其是出現在第二弦的主弦律音。

- 注意！所有和弦的部分右手均可運用拇指來彈奏琶音（請參考第 1 小節第 1 拍的琶音標示參考）。
- 和弦音參考按法（下圖）

以第 3 小節為例

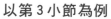

以第 4 小節為例

和弦按法

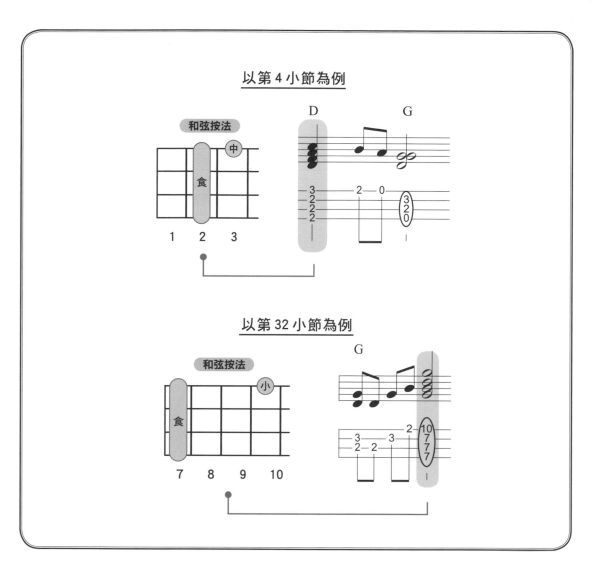

以第 32 小節為例

和弦按法

練習方式建議

♯ 第 1 部的主旋律要先彈熟,進入獨奏時會更容易掌握。

♯ 獨奏部分要 A 段確實練習完整後再進入 B 段。

往事難忘

烏克麗麗編曲 葉馨婷
Ukulele arr. Cindy Yeh

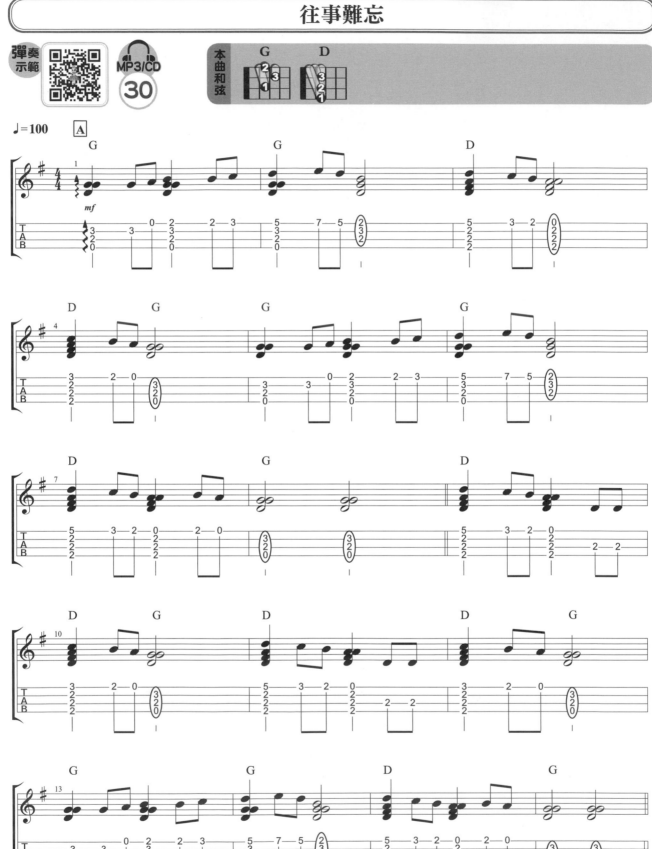

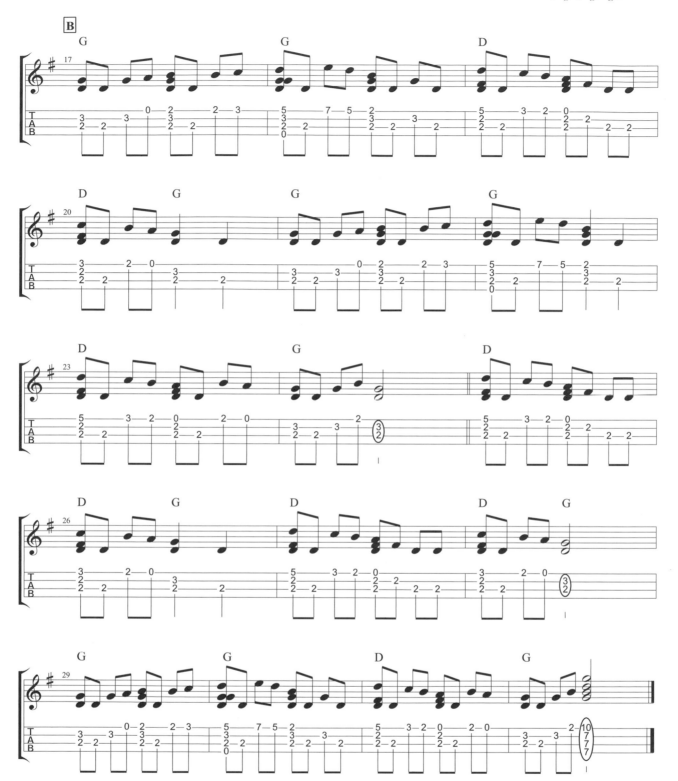

CH2 世界民謠

烏克麗麗編曲 葉馨婷
Ukulele arr. Cindy Yeh

第1部

往事難忘

彈奏示範

本曲和弦
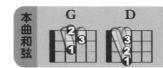

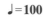

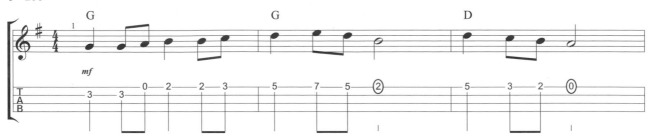

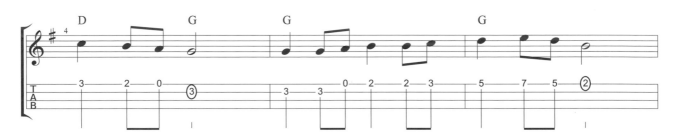

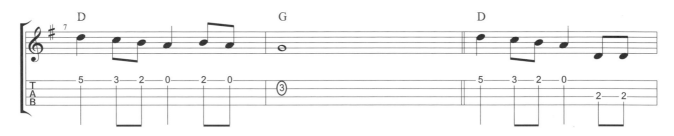

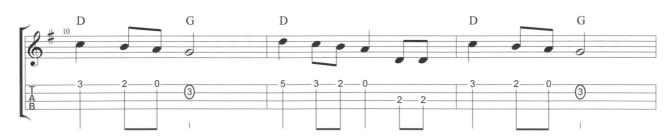

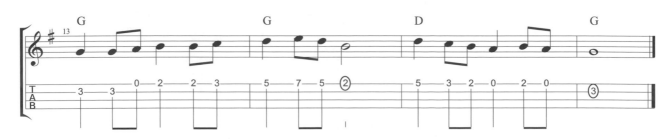

烏克經典
{ 古典 & 世界民謠的烏克麗麗 }

烏克麗麗編曲　葉馨婷
Ukulele arr. Cindy Yeh

往事難忘

彈奏示範

本曲和弦　G　D

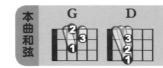

♩=100

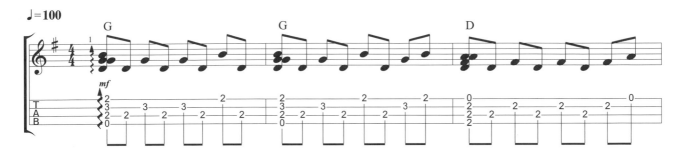

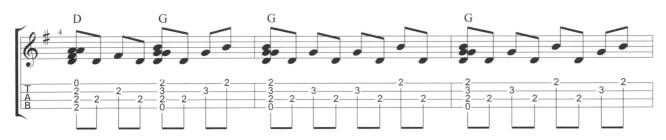

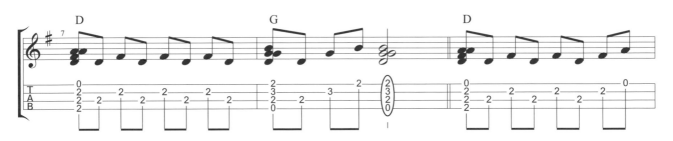

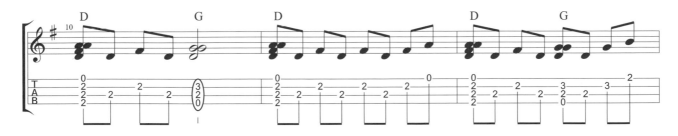

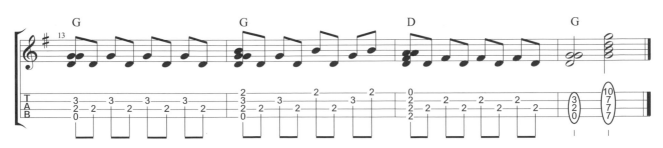

CH2
{世界民謠}

往事難忘

烏克麗麗編曲 葉馨婷
Ukulele arr. Cindy Yeh

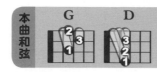

♩=100

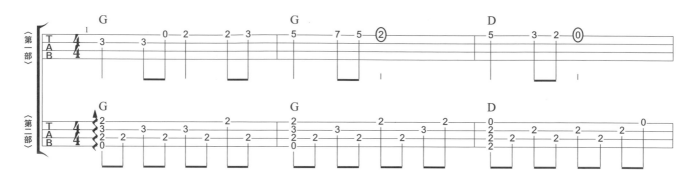

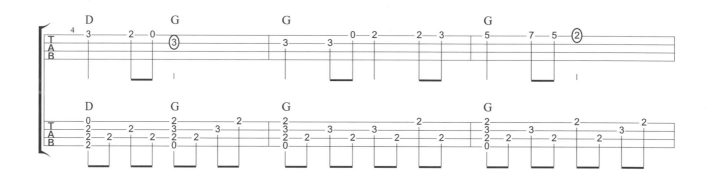

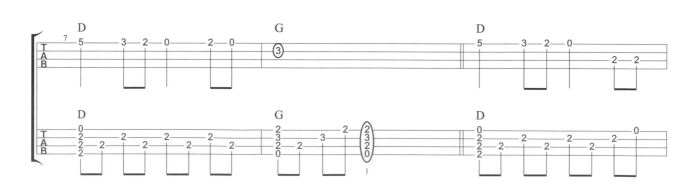

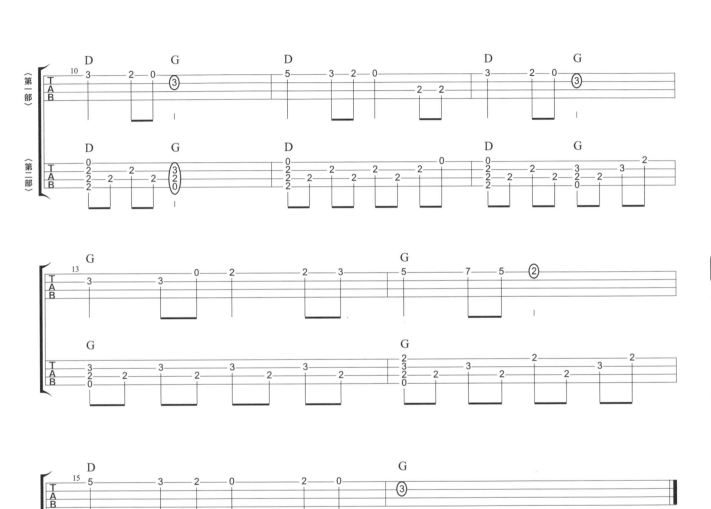

CH2〔世界民謠〕

卡布里島

Irel of Capri

| 義大利 | *Italy*

 曲目介紹

　　這是首許多人在孩提時都曾哼唱的義大利民謠，現今的小學音樂課本中也曾出現。卡布里島是真有其地，位於義大利拿坡里灣南邊。那兒是有著別墅和溫暖和煦陽光齊聚的美麗島嶼，而這個島嶼也因為這首歌曲而聞名全球。

 彈奏重點

◉ | **第一部** |

· 注意連結音部分拍子的長度。

· 請特別留心兩拍和三拍的拍長要停留足拍。

◉ | **第二部** |

· **和弦部分：**若未特別標示的右手刷法，請參考第 1 小節－**右手拇指琶音刷奏**。

· 右手刷法參考**右圖 1**。

· 第 12、15、16 小節的刷法和第 11 小節相同。

· 第 20、21、22、23 小節的刷法和第 19 小節相同。

◉ | **獨　奏** |

· 右手的刷奏變化比較多元，可以參考譜上的彈奏提示符號。若未特別標示右手和弦刷法的小節，請參考第 1 小節－**右手拇指琶音刷奏**。

· 右手刷法參考**圖 2**。

· 特別注意：往上或往下的短刷，訣竅在短刷時保持手腕不動，長刷時擺動手腕。

練習方式建議

♯ 第 2 部和獨奏時，右手有食指短刷、長刷或拇指短刷或琶音，可以細心的體會不同刷奏所帶來的音色不同變化。

圖1 第2部 右手刷法

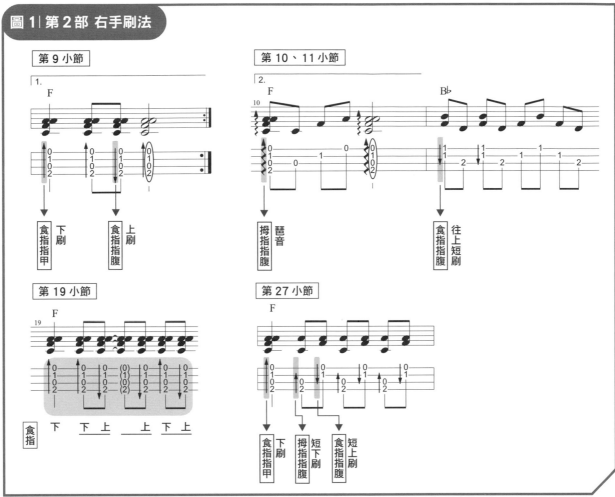

圖2 獨奏 右手刷法

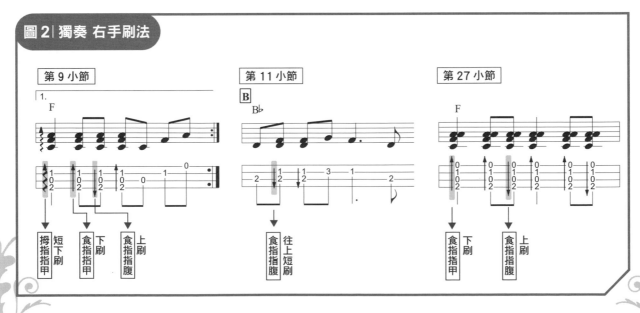

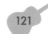

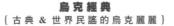

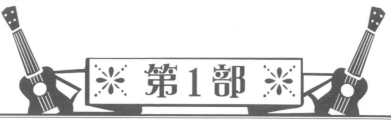

烏克麗麗編曲 葉馨婷
Ukulele arr. Cindy Yeh

卡布里島

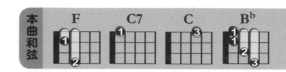

♩=120

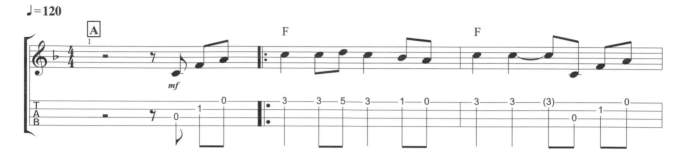

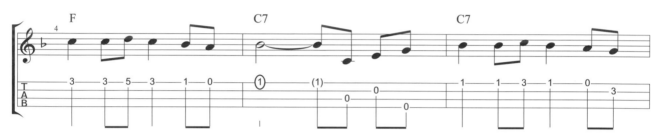

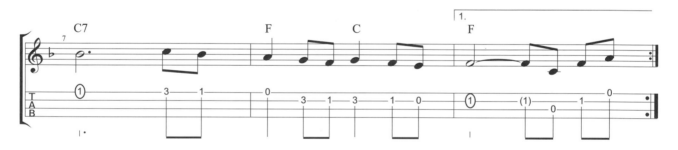

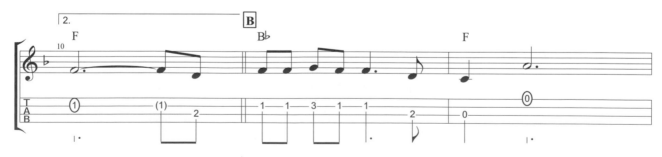

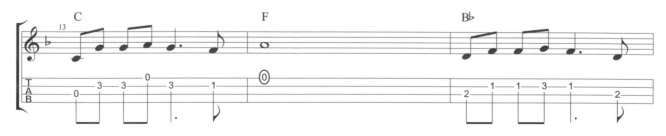

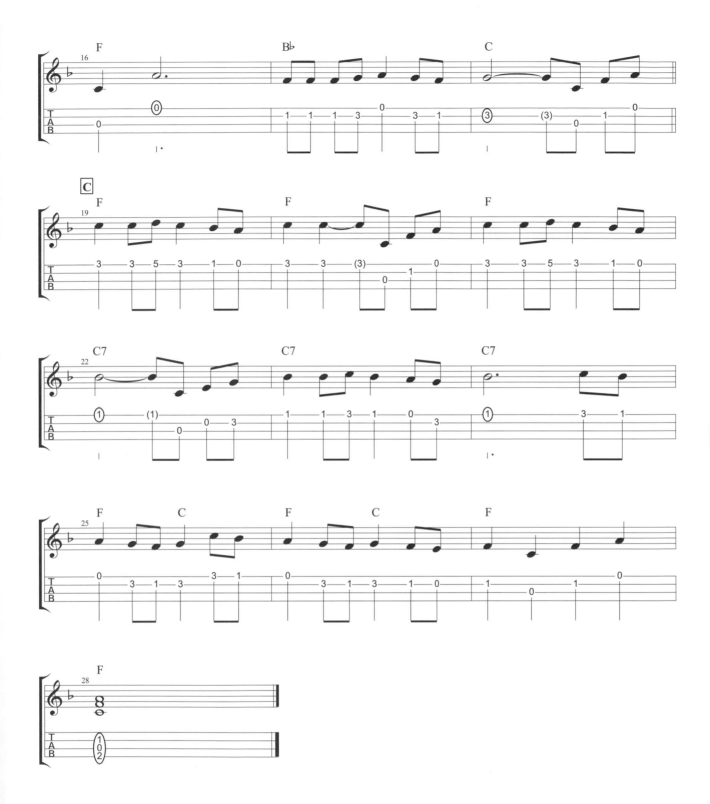

烏克麗麗編曲 葉馨婷
Ukulele arr. Cindy Yeh

卡布里島

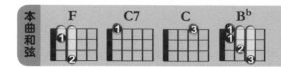

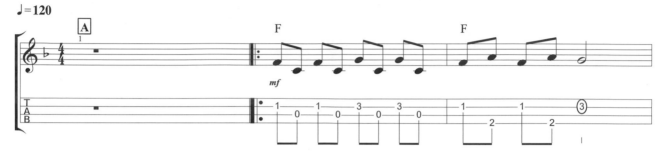

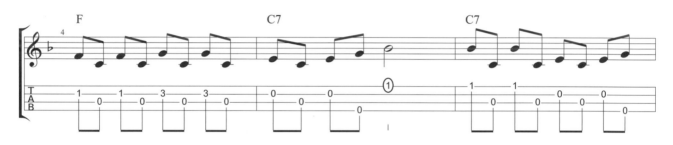

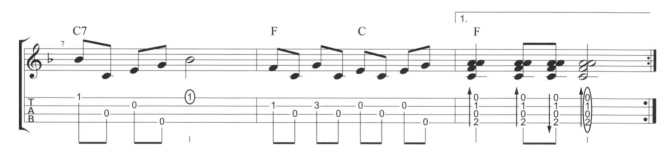

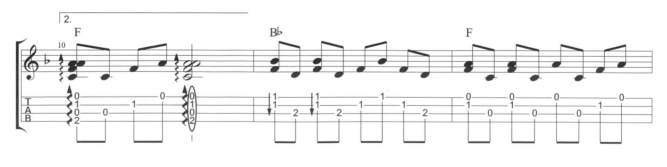

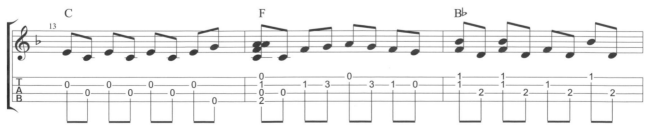

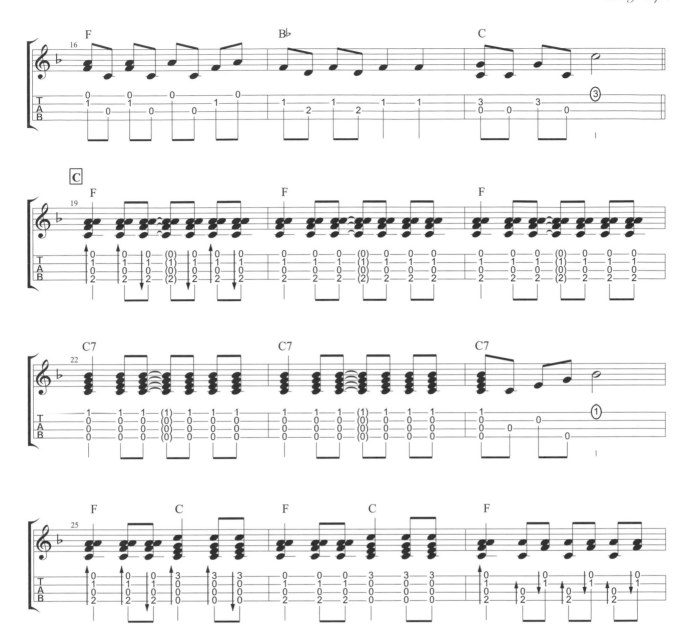

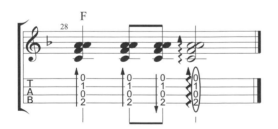

卡布里島

烏克麗麗編曲 葉馨婷
Ukulele arr. Cindy Yeh

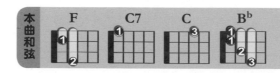

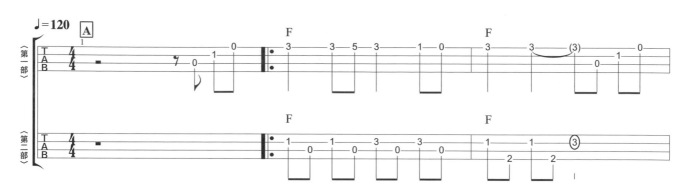

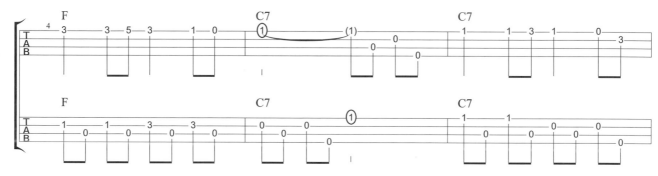

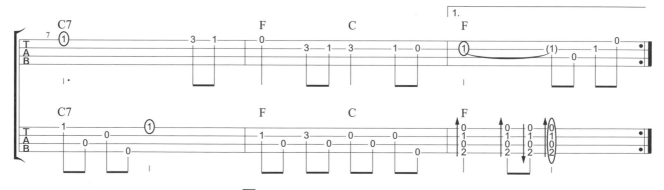

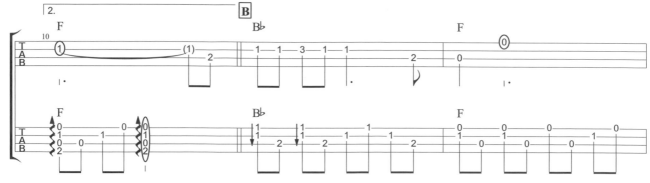

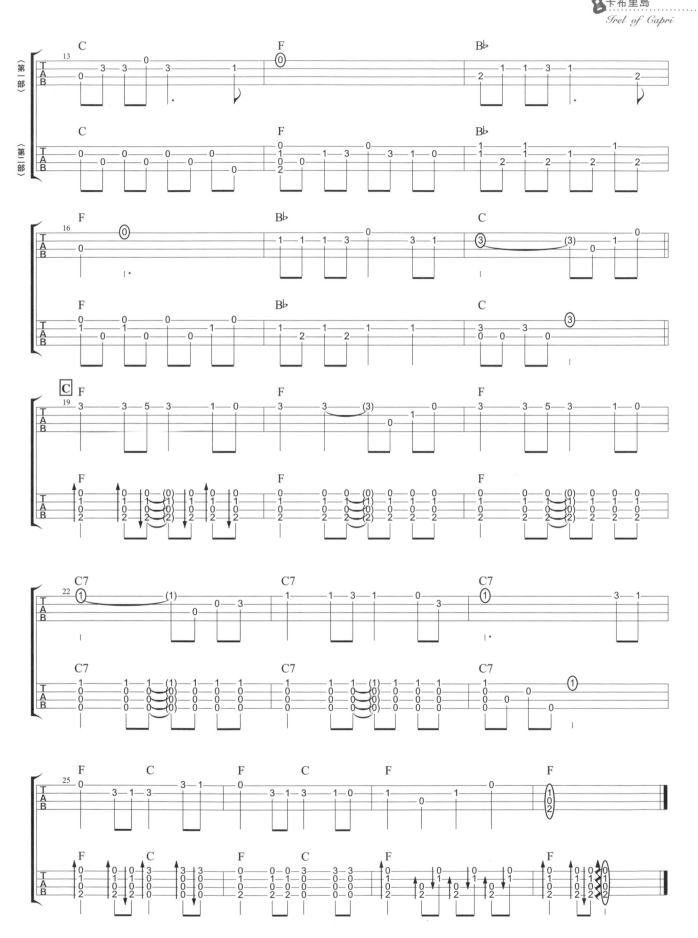

烏克麗麗編曲　葉馨婷
Ukulele arr. Cindy Yeh

卡布里島

 MP3/CD 32

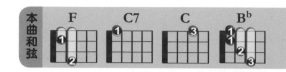

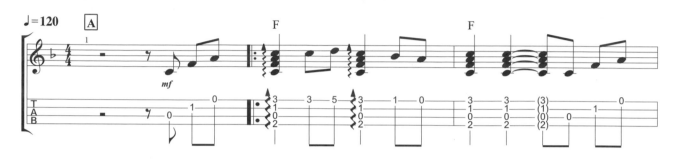

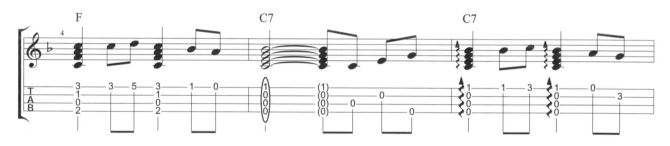

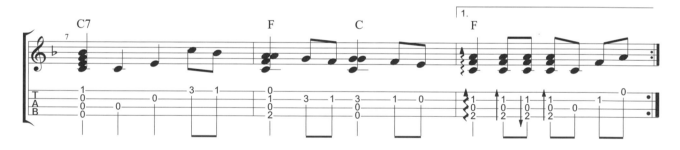

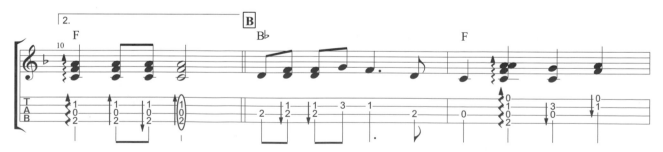

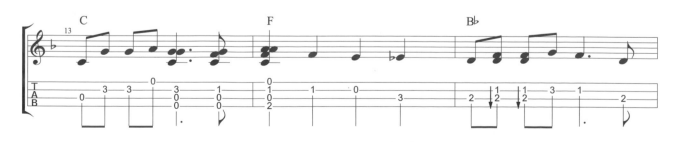

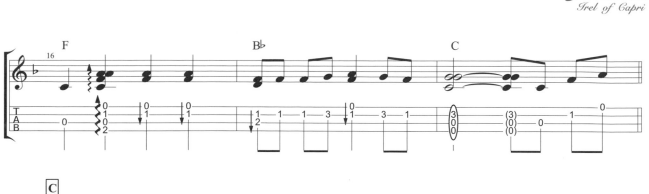

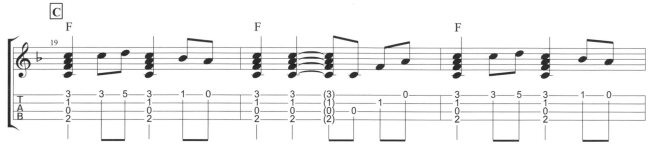

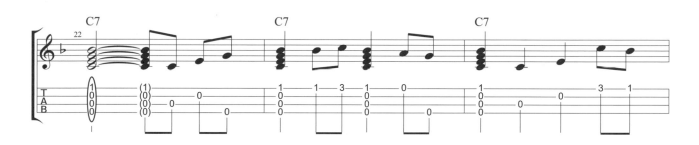

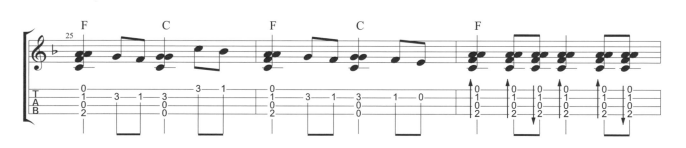

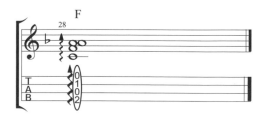

烏克經典
{古典 & 世界民謠的烏克麗麗}

我的太陽
O Sole Mio

| 義大利 | *Italy*

{作曲} *Edoardo Di Capua*

難易度 ♪♪♪♪♪

 曲目介紹

　　拿坡里是義大利民歌的發源地，當地的情歌不僅受到義大利人民的歡迎，更為全世界人們所喜愛。而這首歌頌太陽溫暖的 O Sole Mio 算得上是義大利國歌，在 1898 年由 Edoardo Di Capua 作曲，以拿坡里方言寫詞。本來是一首輕鬆的夏夜窗下小夜曲，卻被世界各大男高音唱成詠嘆調，也因而揚名各地。

 彈奏重點

◉ | 第一部 |

- 注意連結音的拍子長度。
- 「H」搥音的技法，請參考第 15 頁說明。

◉ | 第二部 |

- 第 3～8、10～15、18、20、22、25、27、29、31 小節的刷法和第 2 小節相同。
- 第 17、19、21、23、26、28、30、32 小節的刷法和第 9 小節相同。
- 第 2 小節、第 16 小節參考圖 1。（**切音**，請參考 P.16）

　◉ | 獨　奏 |

- 和弦部分若未特別標示右手刷法請參考第 14 小節－**右手拇指琶音刷奏**。
- 注意連結音拍子長度。
- ↓為食指上刷記號，在本曲中使用比較多。右手也可嘗試用二指法來彈奏，單音部分亦可用食指來撥奏。要注意，食指撥奏時亦可練習找到讓音色比較圓潤的手指角度。
- 第 33 小節刷法（**圖 2**）其他如第 35、37、41、43、47、51、53、55、58、60……等小節的右手刷奏均可以此參考。

練習方式建議

♯ 獨奏的指法變化比較豐富，可以分段落練習再串起整首曲子來彈奏。

♯ 刷奏的方式為筆者建議方式，您亦可嘗試其他刷奏的可能性。

圖1| 第二部 右手刷法

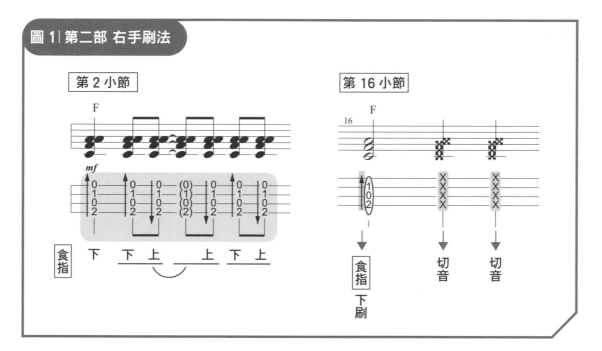

圖2| 獨奏 右手刷法

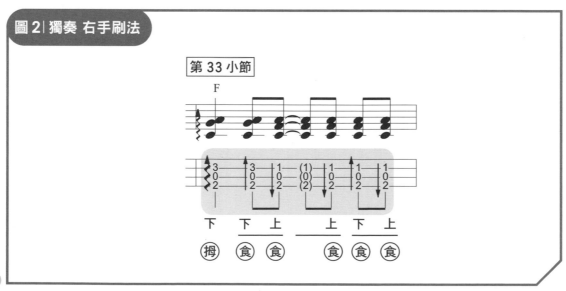

CH2
{ 世界民謠 }

烏克麗麗編曲 葉馨婷
Ukulele arr. Cindy Yeh

我的太陽 *O Sole Mio*

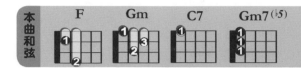

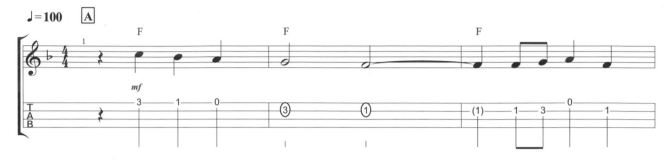

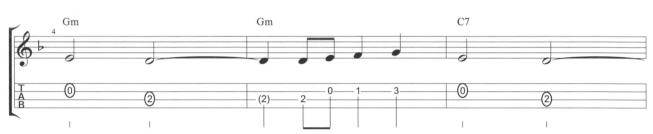

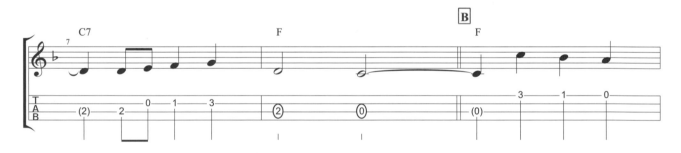

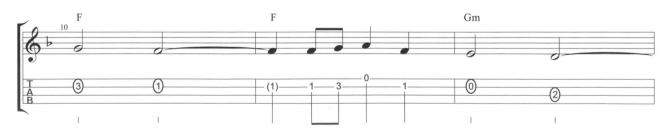

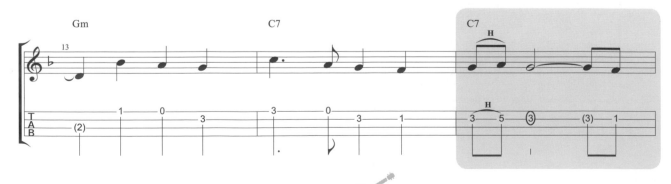

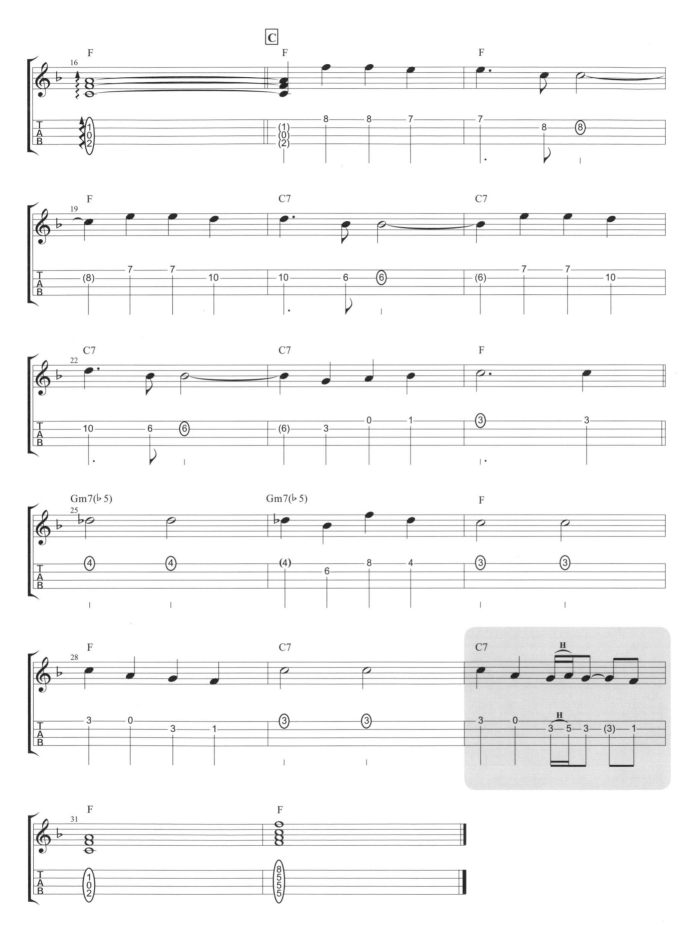

烏克麗麗編曲　葉馨婷
Ukulele arr. Cindy Yeh

我的太陽 *O Sole Mio*

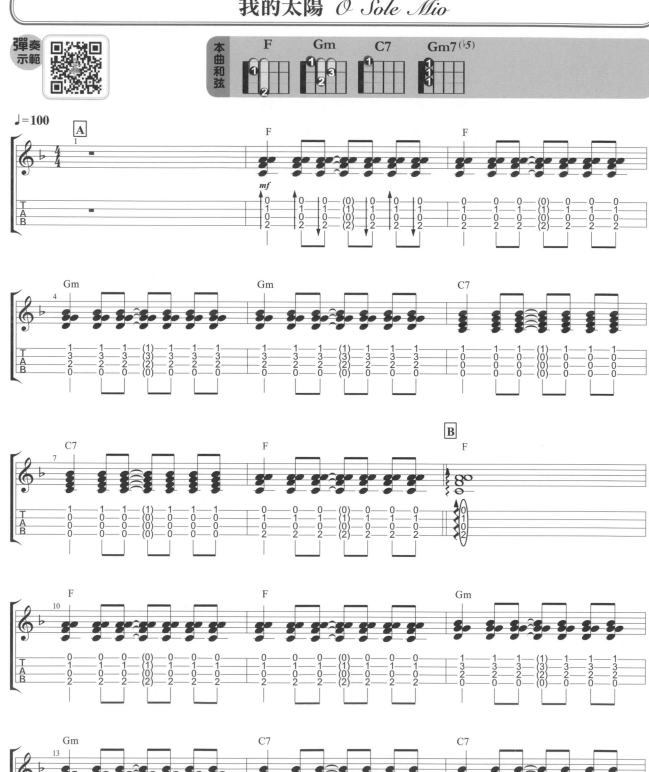

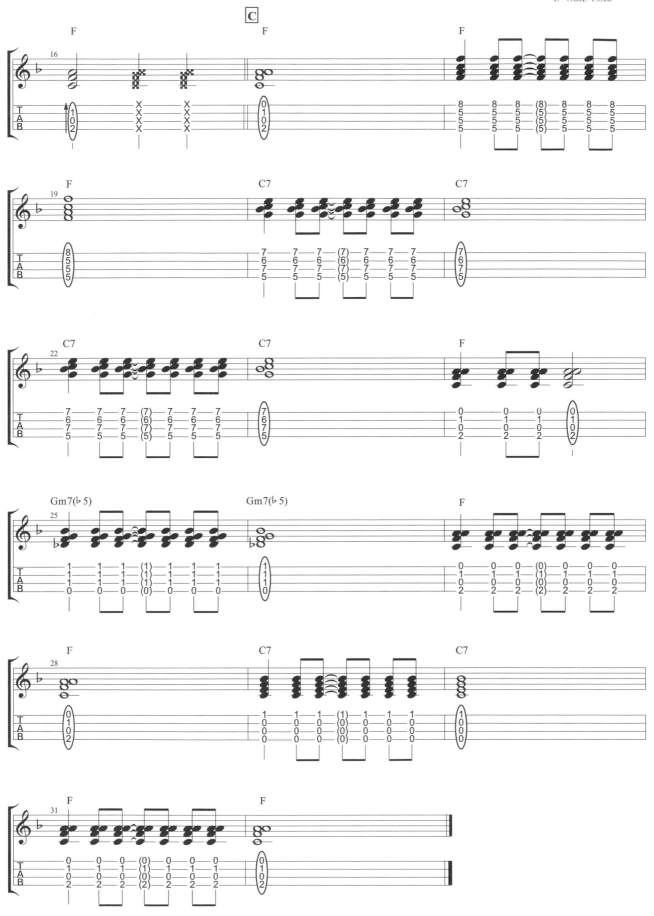

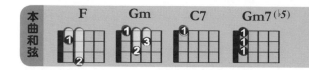

烏克麗麗編曲　葉馨婷
Ukulele arr. Cindy Yeh

1&2合奏

我的太陽 *O Sole Mio*

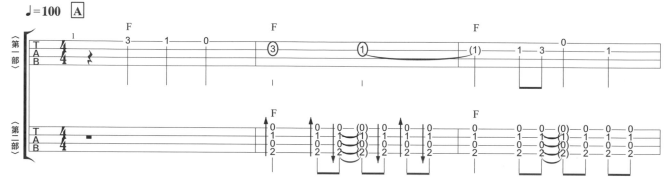

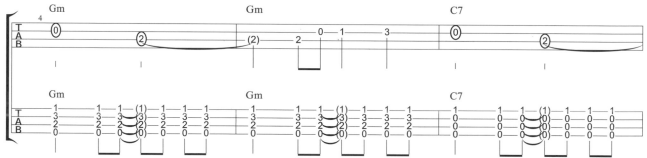

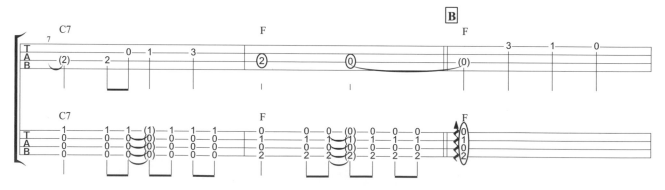

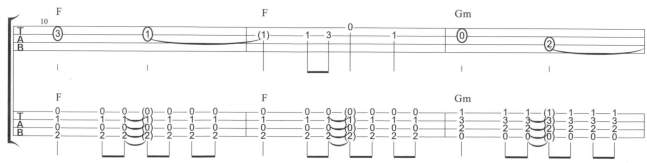

※ 獨奏 ※

烏克麗麗編曲　葉馨婷
Ukulele arr. Cindy Yeh

我的太陽 *O Sole Mio*

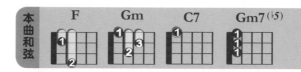

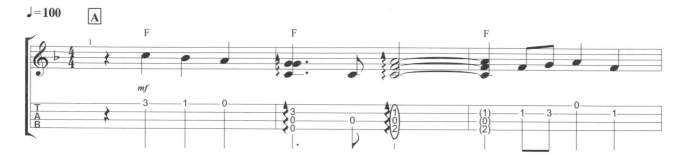

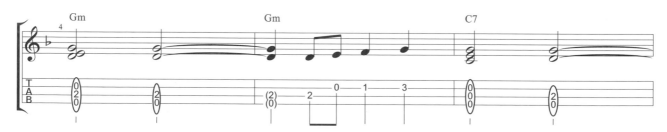

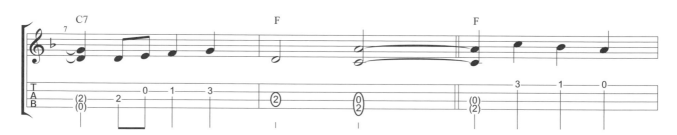

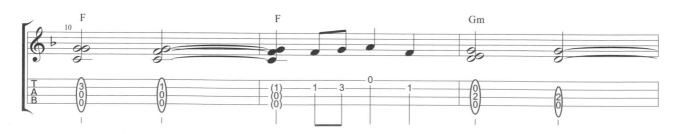

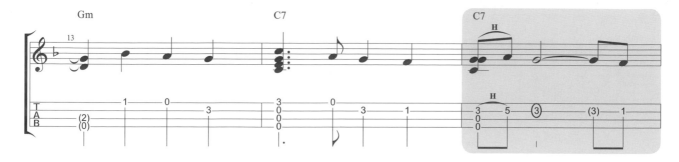

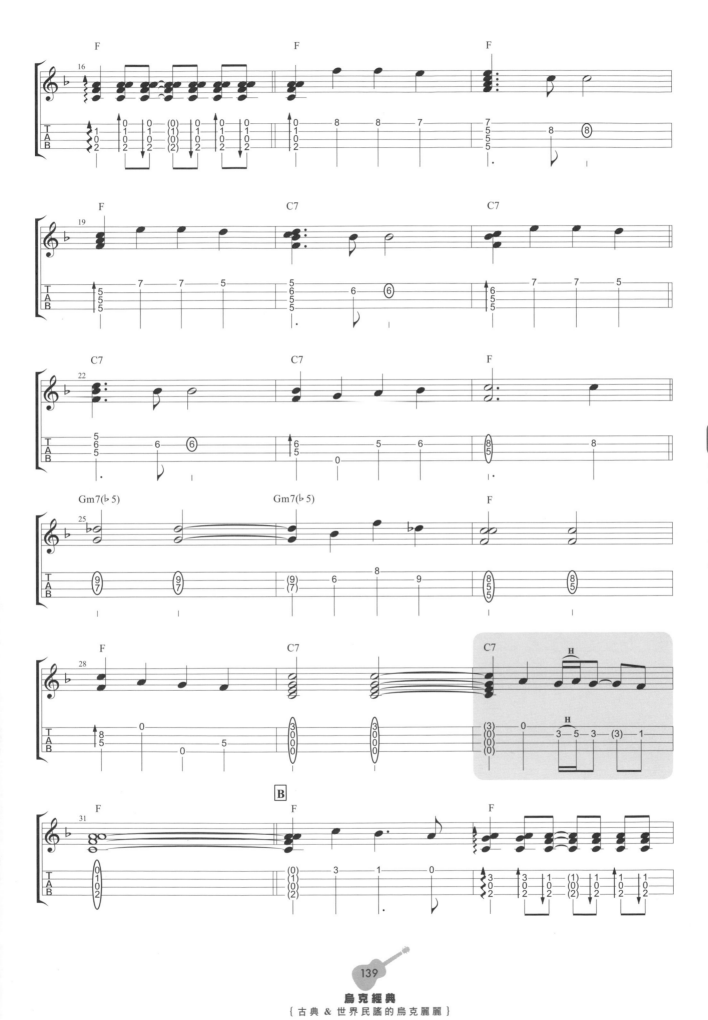

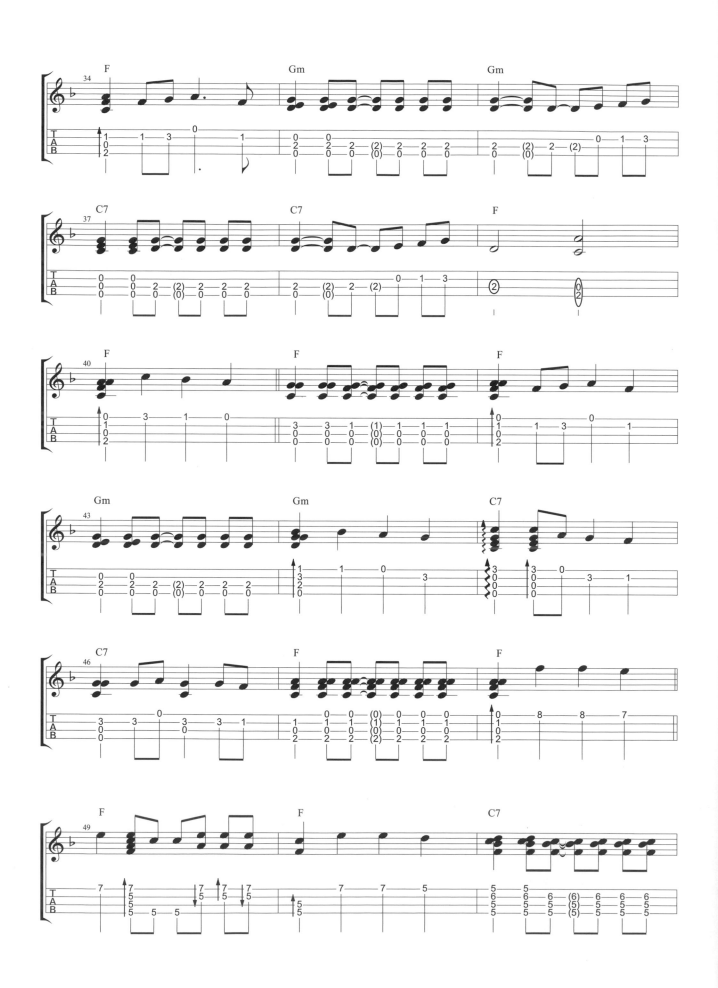

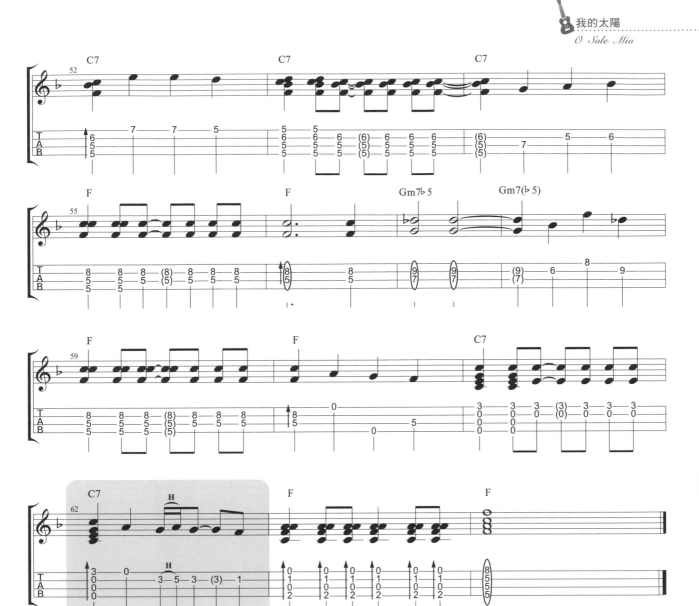

CH2 {世界民謠}

| 感謝 |

　　本書的誕生是許多的好人好緣相助才有的成果，特別感謝董運昌老師的寶貴經驗分享、感謝典絃出版社簡彙杰老師的信賴讓我自由揮灑、感謝美編小翊的快手與專業美感、感謝摯友翁晨瑄溫暖的封面油畫、感謝 *Leho* 烏克麗麗在我推廣烏克麗麗上的支持、感謝琴友劉育霖和羅朝元老師熱心地解答我製譜時的疑惑，感謝摯友雪莉和 *Irene* 的中肯建議。感謝我的另一半 *Jacky* 一路支持陪伴我實踐這夢想，感謝我的兩個寶貝 *Albert* 和 *RayRay* 在我編曲時給我許多建議，由衷感謝一路直持我 *Cindy Ukulele* 的每一位學生，因為每周每周的上課相見讓我更了解學習的過程中大家會遇到的問題，謝謝我可愛的班級一響噹噹烏克樂團的學生們在我寫書的過程中給我的建議。感謝在推廣烏克麗麗的路上遇到的每一位友人！

Peace & Love!

葉馨婷
Cindy Ukulele

烏克經典
古典 & 世界民謠的烏克麗麗
Ukulele Meets Classical & Folk

發行人 / 簡彙杰
作者 /Cindy 葉馨婷
編曲 /Cindy 葉馨婷
曲譜總審定 / 簡彙杰
樂譜編輯 / Cindy 葉馨婷
電腦製譜、樂譜輸出 / Cindy 葉馨婷、鄭修志
文字編輯 / Cindy 葉馨婷
美術編輯 / 朱翊儀
封面設計、內頁插畫 / 朱翊儀
封面油畫原作 / 翁晨瑄
行政 / 李珮恒
校稿 / 鄭敘廷
影音彈奏示範 / Cindy 葉馨婷
影片製作 / 鄭修志
CD、MP3 彈奏示範 / Cindy 葉馨婷
CD、MP3 錄音、混音 / 鄭修志
CD、MP3 後製 / 典絃音樂文化國際事業有限公司

發行所 / 典絃音樂文化國際事業有限公司
　　　　電話：+886-2-2624-2316 傳真：+886-2-2809-1078
　　　　E-mail：office@overtop-music.com
　　　　網站：http://www.overtop-music.com
　　　　聯絡地址 / 新北市淡水區民族路 10-3 號 6 樓
　　　　登記地址 / 台北市金門街 1-2 號 1 樓
　　　　登記證 / 北市建商字第 428927 號

本書曲譜影片、CD、MP3 示範用琴
為 *Cindy* 老師平日用琴
型號 / Leho LHT-SWR-SE

定價 / NT$ 360 元
掛號郵資 / NT$ 40 元 / 每本
郵政劃撥 / 19471814　戶名：典絃音樂文化國際事業有限公司
印刷工程 / 國宣印刷有限公司
出版日期 / 2017 年 7 月 初版

★ 讀者意見回饋 ★

若您對本書或典絃有任何建議指教，歡迎透過左方Q.R. code的線上表單回饋給我們！感謝您珍貴的建議。